미학에 고하는 작별

Adieu à l'esthétique

미학에 고하는 작별
Adieu à l'esthétique

초판 1쇄 인쇄 2023년 5월 18일

초판 1쇄 발행 2023년 5월 25일

—

지은이 장-마리 셰퍼

옮긴이 손지민

펴낸이 이방원

책임편집 정조연 **책임디자인** 박혜옥

마케팅 최성수 · 김 준 **경영지원** 이병은 · 이석원

—

펴낸곳 세창출판사

　　　　신고번호 제1990-000013호 **주소** 03736 서울특별시 서대문구 경기대로 58 경기빌딩 602호

　　　　전화 02-723-8660 **팩스** 02-720-4579 **이메일** edit@sechangpub.co.kr

　　　　홈페이지 http://www.sechangpub.co.kr **블로그** blog.naver.com/scpc1992

　　　　페이스북 fb.me/Sechangofficial **인스타그램** @sechang_official

—

ISBN 979-11-6684-185-9 93600

미학에 고하는 작별

Adieu à l'esthétique

장-마리 셰퍼 Jean-Marie Schaeffer 지음

손지민 옮김

세창출판사

일러두기

1. 텍스트 내의 옮긴이 주와 이전 문장의 주어에 상응하는 대명사들에 대한 부연은 대괄호([]) 안에 넣어 처리했다.
2. 각주로 별도 처리한 옮긴이 주는 원주와 구분하기 위해 별색으로 처리했다.
3. 명시할 필요가 있는 용어 번역은 원어를 번역어와 함께 삽입했다.
4. 원문에서 이탤릭체로 강조한 부분은 모두 별색으로 하고 볼드체로 처리했다.
5. 원문의 서술이 너무 긴 경우, 가독성을 높이기 위해 직접목적보어(le, la, les)나 인칭대명사(il, elle, ils, elles)를 번역함에 있어 해당 목적어를 그대로 사용했다.
6. 원문 문장이 너무 긴 경우, 접속절(dès lors que, puisque, parce que, lorsque, alors que, tandis que 등)을 기점으로 문장을 분할하여 번역하였다.
7. 번역문 내 각주의 문헌 표기 방식은 대부분 원문 표기 방식을 그대로 따랐으나 필요시 원문의 서지정보를 일관화, 보충, 수정하였다.

프랑스에서 대략 20년 전에 출간된 이 책을 읽는 독자들에게, 이 책의 맥락의 출처(유럽 미학)에 대한 이해를 도모하는 것은 물론, 이 책의 번역이 나에게 갖는 중요성을 설명하기 위해 몇 가지를 언급하고자 한다.

오해를 피하기 위해서는 이 책의 제목에 대한 부연이 필수적이다. 사실 이 "미학에 고하는 작별Adieu à l'esthétique"은 **또 다른** 미학의 탄생에의 호소이다. 내가 작별을 고하고자 하는 미학은 두 세기 동안 유럽의 미학적 성찰을 지배했다. 이 기나긴 역사적 과정이 그것을 "자연화"하였고, 그로써 서구에서는 이 과정을 일반적 의미에서의 미학과 동일시하는 경향이 있었다. (그리고 지금도 때때로 그렇다.) 더 특정하여 말하면, 여기에서 미학은 **철학적 미학을**

말하는 것으로, 18세기에 예술 이론을 통해 발전한 미학을 대체하려 한다는 것을 그 핵심 특징으로 한다. 실제로 철학적 미학은 "미학"이라 불리기는 하면서도, 예술의 본성에 대한 질문만을 다루려 한다. 그리고 이는 독일 낭만주의로부터 계승된 나름의 형태로, (기독)종교와 형이상학을 동시에 대체하는 예술을 창출하려는 하나의 이론적 기획에서 이루어진 것이다. 줄여 말해, 예술은 사람들을 궁극적 진리들에 접근하게 해 주는 활동으로서 이해되었고, 개인과 집단의 삶의 세계를 구축하는 현실과의 다른 모든 인지적, 감정적 관계를 통해서는 이 궁극적 진리들에 접근할 수 없었다. 여기서 삶이란 물론 비본래적이라 선언되는 매일의 삶을 말하지만, 과학 또한 포함한다.

이 이론은 매우 강력하며, 어떤 측면에서 보면 감탄스럽기도 하다. 그것은 걸출한 작가들에게 영향을 주었으며, 중요한 예술 운동들의 이론으로 쓰이기도 하였고, 또한 매우 정교하고 심원한 작품들이 창작되는 데에 기여했다. 그런데도, 미국의 철학자 아서 단토Arthur Danto가 강조하듯이, 이 이론은 예술 장르들arts에 대한 철학적 담론의 "조사arraisonnement"[1]를 의미했다. 그러나 무엇보다

1 여기서 쓰이고 있는 조사(arraisonnement)라는 용어는 어원적으로 raison(이성, 이유)에서 파생된 단어로서, 오늘날 "선박조사"의 의미로 주로 쓰인다. 그것은 비유적으로 말하면 철학적 미학이 예술 장르들을 일괄적으로 '한 배에 태워' 로고스의 체계에 귀속시키고 관념화된 예술 작품을 이성 이념적으로 규정, 검열함을 의미한다. 그러므로 "조사"는 셰퍼가 예술 작품과의 관계에서 일차적인 것으로 간주하는 예술 작품에 대한 감성적 경험 및 그에 대한 현상학적 기술과 대립되는 개념이다. 따라서 셰퍼가 단토를 따라 이 표현을 사용한 것은, 예술 작품들이 애초에

이 이론은 예술 작품들이 작품들을 재활성화시키는 수용자들과 만날 때에만 작용을 일으킬 수 있고 자신들의 영향력을 (그 영향력이 무엇이건 간에) 행사할 수 있다는 사실을 등한시했다. 작품은 오로지 보기, 듣기, 읽기 등에 의해 활성화될 때만 작품일 수 있다. 이 반대의 경우, 작품은 죽은 문자로 남는다. 18세기의 철학적 미학은 이러한 특징에 대해 잘 알고 있었고 미적 수용과 예술적 창작 이론을 명확하게 구별하고 있었다. 『판단력 비판*Kritik der Urteilskraft*』에서 칸트*Immanuel Kant*는 먼저 미와 숭고에 대한 수용적 경험을 분석하고, 이 경험의 감상적 차원에 높은 중요성을 부여하면서 이후 "천재" 관념에 입각한 예술 이론의 밑그림을 그려 나간다.

낭만적 혁명과 객관적 관념주의를 기점으로 미적 경험의 분석은 미학적 이론의 영역에서 제외되었다. 헤겔*Georg Wilhelm Friedrich Hegel*은 자신이 "미학"이라는 용어를 사용할 때 그가 말하는 것이 실제로 예술 장르들의 체계로서 이해되는 "예술의 미학"이라는 점을 명확히 한다. 그는 자신이 이해하는 미학과 자연미 사이에는 아무런 개념적 적절성이 없다고 생각하여 자신의 분석으로부터 자연미를 떼어 놓는다. 하지만 —이미 우리가 알고 있는바— 칸트에게서 자연미는 순수한 미적 판단의 본래 영역이었다. 만약 헤겔이 이와는 반대로 자연미를 배제한다면, 그것은 그에게 있어 미학

경험에서 파생된 실례이므로, 철학적 미학 담론이 이러한 작품의 존재를 이론이성적 언어 사용을 앞세워 관념화하고자 한 역사를 드러내기 위함이라고 할 수 있다.

이 곧 종교와 철학이 말하는 절대정신의 세 순간 중 하나로서의 예술Art을 지칭하기 때문이다. 다시 말해, [헤겔에게서] 예술은 존재가 자신의 절대진리 안에서 스스로를 드러내는 방식 중 하나이다. 이러한 의미에서 자연은 불완전하다. 왜냐하면, 자연 안에서 정신은 아직 자기 자신을 의식하지 못하며, 그럼으로써 스스로를 부정하기 때문이다.

　　　우리는 상황을 더욱 단순하게 설명할 수도 있을 것이다. 『미학에 고하는 작별』이 작별을 고하고자 하는 미학은, 개인적 삶과 사회적 삶에 내재하는 활동들의 총체로서의 예술 장르들을 다루는 대신, 이 활동들을 삶과 대립시키는 미학이다. 그럼으로써 이 미학은 (아리스토텔레스 윤리학에서의) "좋은 삶Eudaimonia"을 영위하게 해 주고 세계를 향한 공동 관계를 심화하게 해 주는 예술 장르들의 능력들을 등한시한다. 그것은 "미적"이라 불리는 경험이 세계를 향해 존재함의 특수한 양식임을, 그리고 이 양식이 역사적으로 목도된 모든 문화 내에서 사람들에 의해 인식되고 활용되며, 예술 작품들뿐만 아니라 체험된 삶의 모든 상황을 불러들일 수 있다는 것을 보지 못했다. 예술 장르들을 초월하려는 미학의 그러한 팽창은 예술 작품들이 미적 경험을 초래하고 도모하려는 특정한 이유로 창작되었다는 사실에서 기인하는 특수성을 저해하지 않는다. 그러므로 예술 작품들의 힘이나 무력함은 어떤 미적 태도를 견지하는 능력이나 무능력과 직접적으로 연관된다. 이렇게 됨으로써 예술 장르들의 존속과 삶 그 자체에 대한 몇 가지 중요한 결론이 도출된다.

이 작은 책은 그중 몇몇을 탐구한다.

　　　　오늘날 이 책이 한국어로 발간됨을 나는 매우 기쁘게 생각하며 옮긴이인 손지민과 세창출판사에 깊은 감사의 말씀을 전한다. 학술 연구를 시작할 때부터 동아시아 문화와 부단히 교류한 것은 나의 미학적 성찰의 발전에 있어 중요한 역할을 하였다. 나는 1989년에 9개월 동안 교토대학교에서 체류하고 있을 무렵, *L'art de l'âge moderne*『근대의 예술: 18세기에서 오늘날까지의 미학과 예술철학』을 집필했는데, 이 책은 앞서 언급된 낭만주의자들이 개진시킨 예술 이론에 대한 비판적 분석에 치중하였다. 일본에서의 삶에 심취함은 예술 장르들과 미학을 보는 유럽의 방식이 보편적이지 않다는 것, 그리고 더 중요하게는 일반적으로 동아시아 문화들이 예술 장르들을 탐구하는 자신들의 방식의 핵심으로 삼는 것이 유럽의 방식에서는 간과되었다는 것을 가르쳐 주었다. 이 경험에서 위 문화들이 창발하고 초대된다. 교토에서의 체류는 나로 하여금 자연이나 예술의 본질에 대한 부차적이고 무익하기까지 한 물음들을 단념하게 했다. 그리고 미학에, 현상학이 20세기 초엽에 기존의 철학에 되찾아 주려 했던, "사태 그 자체로!Zu den Sachen selbst!"의 원칙을 되찾아 줘야만 했다.

　　　　이후 일본과 대만에서의 학술 체류와, 특히 일본과 대만의 대학 연구자들과 진행한 국제 학술 프로젝트들은 문화적 차이들을 넘어 미적 경험이 무엇인지에 대한 교류, 그리고 그것[미적 경험]이 예술 작품들을 활성화시키는 방식에 대한 교류가 가능하다

는 것을 보여 주었다. 나의 이러한 교류는 서구 사람을 총칭적으로 일컬을 수 없는 만큼 동아시아 사람도 그렇게 일컬을 수 없다는 것, 그리고 특히 일본과 대만의 문화들이 서로 매우 다르다는 것 또한 알게 해 주었다. 내가 프랑스에서 논문을 지도한 한국 학생들을 통해 나는 일본과 대만에 적용되는 것이 한국에도 적용된다는 것을 확인했다. 예술적 문화를 포함한 한국 문화는 환원될 수 없는, 여러 영역에서 역사의 흐름을 타고 발현되는 고유한 정체성을 지니며, 이 과정은 진행형에 있다. 한국에서 독자들을 갖게 되어 매우 영광스럽게 생각하며, 이 책이 미학과 예술 장르들의 존속에 대한 그들의 관심의 적어도 일부와 공명할 수 있기를 바란다.

2022년 9월 7일 파리에서,
장-마리 셰퍼 Jean-Marie Schaeffer

차례

1장

철학과 미학

미학의 새로운 개진

얼핏 보기와 달리, 이 에세이[1]의 제목은 한 개인의 선언으로 읽혀서는 안 될 것이다. 이 제목은 지난 10여 년간의 프랑스 미학 연구의 새로운 개진에 대한 나의 진단을, 고백하자면 다소 비유적인 방식으로 번역한 것이다. 개진이 있었다는 사실에 이의를 제기할 사람은 없을 것이다. 이 시기 철학서 출판의 영역에서 괄목할 만한 사실이 있었다면, 그것은 미학적 문제들을 다루는 도서와 논문들이 "기

1 본문에서 전개할 성찰들의 출처는 대부분 1997년에 열린 국제철학학교(Collège international de philosophie)에서 열린 강연들이다.

이할 만큼" 많이 출간되었다는 것이다. 더욱 놀라운 것은 여기서 이루어진 논의들이 ─적어도 얼마간은─ 철학 고유의 영역을 넘어 대중, 특히 통상 예술계라 불리는 영역(조형 예술계)에까지 영향을 끼쳤다는 점이다. 궁극적으로, 이 모든 논의의 중심에 있는 주제들은 몇십 년은 더 오래전부터 제기된 '예술철학Philosophie de l'art'에 결부된 문제들이 아닌, '미학적esthétique' 문제들이었다. 이때까지만 해도 미학[즉, 감성론]은 예술[작가의 실천]의 관점에서 보여야 한다는 생각이 거의 암묵적으로 용인되었다면, 적어도 1990년대의 몇몇 저자는 각기 다르지만 서로 결부되어 있는 두 문제가 존재한다는 의견을 변호했다. 미학적 차원은 예술적 차원으로 환원될 수 없다는 자각이 생겨난 것이다. ─ 이 환원 불가능성이 갖는 의미에 대해서는 어떠한 의견 일치도 없었지만 말이다.

　　이러한 사실들을 감안한다면 나의 진단이 도발적으로 들릴 수도 있을 것이다. 만약 개진이 있었다면 미학에 작별을 고해야 할 때가 왔다고 결론짓는 것은 모순이 아닌가? 여기에서 쟁점이 되는 것이 하나의 철학적 학설임을, 그리고 하나의 학설에 대한 성찰의 갱신이 그것의 진보를 의미하지 않을 수도 있다는 사실을 인정한다면 모순은 사라질 것이다. 적어도 이러한 상황은 이 성찰이 그 자체로 역사적 실제성을 갖는 것으로 이해될 때보다 해당 학설의 인지과학적 정당성에 관련된 주제가 다루어질 때 나타나기 마련이다. 이러한 일은 실제로 1990년대에 일어났다. 위 논의들의 초점은 철학의 한 영역으로서의 미학이 아닌 세계와의 관계로서의 미적

경험expérience esthétique(또는 미적 관계relation esthétique나 미적 행동conduite esthétique)에 맞춰져 있었다. 나의 진단은, 이 미학의 목적에 대한 성찰이 미적 사실들faits esthétiques의 변별적 특징들을 드러내는 데는 성공했지만, 이 특징들로 인해 철학적 학설로서의 미학의 뿌리에 자리하고 있는 계획과 희망이 실추된다는 것이다.

철학적 학설로서의 미학에 대하여

그러므로 강조되어야 할 것은 나의 진단이 예술이나 미적 경험에 할애되는, 그리고 "미학esthétique"이라는 명칭 아래 묶이곤 하는, 철학적 또는 다른 종류의 성찰들의 총체에 대한 것이 아니라는 사실이다. 이[진단]는 철학사에서의 특정한 태도, 즉 미적 사실들과 예술적 사실들의 타당성과 정당성을 철학의 관할에 종속시키는 학설의 형태로 드러나는 태도에 적용된다. 그러나 적어도 유럽 대륙을 놓고 본다면, 이러한 이해방식은 거의 두 세기 동안 미적 관계에 대한 성찰들을 지배해 왔고, 이러한 측면에서 그것은 철학적 미학esthétique philosophique과 사실상 같은 것으로 받아들여졌다. 이는 나의 책 제목이 다루려는 응축된 범위를 어느 정도 소명해 준다.

미적 관계에 대한 어떤 성찰이 위 학설에 속하는지를 알아내기 위해 우리는 충분히 신뢰할 수 있는 세 가지 경험적 단서에 입각해 볼 수 있을 것이다. 첫 번째는 (미적) 판단의 문제가 논의되

는 방식이다. 두 번째는 예술 작품들의 존재론적 위치에 대한 문제를 다루는 방식이다. 세 번째는 미적 차원dimension esthétique과 예술적 장champ artistique 사이의 연결 고리를 가늠하는 방식이다. 미학적 성찰réflexion esthétique이 미적 판단judgment esthétique의 "객관성"이나 "타당성"의 문제에 봉착할 때마다, 또는 예술철학이 작품들의 존재론을 가치 기준들에 접목시킬 때마다, 그리고 미적 차원이 예술적 차원으로 환원 —또는 그것과 동일시— 될 때마다, 우리는 혹자가 위 [철학적 미학의] 학설에 입각한다는 어느 정도의 확신을 가질 수 있을 것이다. 그러나 이 학설에 입각하는 모든 학자가 위 세 가지 견해에 반드시 동의하리라는 법은 없다. 따라서 미적 판단의 보편적 정당성이라는 주제를 끌어내고 천재론을 통해 예술 성역la religion de l'art을 정초한 칸트의 역할은 시조적이라 할 수 있으며, 그는 미적 차원과 예술적 차원dimension artistique을 확실하게 구분하였다. 한 가지 짚고 넘어가야 할 점은, 위 전통[칸트로부터 시작되는 철학적 미학]에 입각하는 저자들의 사상이 일반적으로 그 전통으로 환원되지는 않으나 그것을 벗어나는 요소들을 각기 다른 정도로 허용한다는 것이다. 어떠한 진실된 사상도 한 학설의 예증이나 재생산에 자신을 국한시키지 않는다. 이렇게 본다면 위 세 가지 견해가 결합된 의견의 개입이 미학적 학설doctrine esthétique의, "예술 성역"의 규범적 태도가 갖는 경계들을 설정한다는 것은 명확하다. 우리는 이러한 미학적 학설을 쉽사리 수용하지 않는, 그것의 계승자들이다. 미적 차원은 예술로만 접속할 수 있다는 어떤 몰아적 진리

vérité extatique를 작품에 담아내려는 실천 안에서 위 [예술 성역의 규범적] 태도에 흡수된다. 그리고 이 몰아적 진리는 예술적 장의 가치론적 정의를 이루는 근간이 되며, 그것의 기준들은 이원론적 존재론(진리vérité 대 환상illusion, 존재être 대 외관apparence, 정신esprit 대 물질matière 등)에 입각한다.

만약 미적 경험이나 예술적 창작création artistique이 철학의 법정 앞으로 출두하라는 명령을 받는다면, 그것은 미적 경험과 예술적 창작이 미학적 학설의 철학적 완결을 위한 전략적 쟁점들이기 때문이다. 이 학설은 매우 특정한 역사적, 개념적 순간, 즉 철학이 기초적 담론으로서 자신의 정당성을 정착시키기 위해 미적 행동이나 예술 작품을 필요로 하는 (또는 필요로 했던) 순간들을 다룬다. 그러므로 칸트의 철학에서 취향 판단Jugement de goût과, 더 넓은 의미에서 미적 영역sphère esthétique은, 이론적 이성(인식Connaissance)과 실천적 이성(도덕morale)이라는 비판 체계의 두 기둥 사이에 있는 매개와 이행의 장이다. 취향 판단의 주관적 보편성 이론이 없다면, 이 두 영역은 매개될 수 없는 와류渦流, gouffre에 의해 분리될 것이며, 그 결과로 체계적 총체화를 이루려는 포부는 위협받게 될 것이다. 다시 말해, 미적 판단의 정당성을 정착시킬 필요성은 철학이 하나의 체계적 통일을 구성하기 위해 인식론의 틀 내에서 이 판단에 부여하려는 기능을 요구한다. 이와 같은 기능은 예술의 사변적 이론의 흐름에 의거하는 헤겔의 철학이 요구하는 것이지만, 이는 더 이상 미적 관계가 아닌 전형적인 미적 대상objet esthétique으로서의 예

술 작품에 요구하는 것이다. 헤겔의 철학에서 예술 작품은 감각되는 세계와 철학적 개념의 세계 사이의 이행점이다. 예술 작품은 이 두 존재론적 양식이 상호 작용이 불가능한 두 영역으로 나뉘는 결과, 즉 ―헤겔의 기획의 근간을 이루는― 감각계와 정신계 사이의 모든 외연성을 폐지할 수 있다고 믿어지는 변증법적 완결을 위한 포부를 파산시키는 결과를 미연에 방지하려 한다.

철학적 완결을 위한 의지가 미학적 학설을 낳았다고 말하는 것은 당연히 이 의지의 기원과 기능에 대한 문제를 그대로 남겨둔다. 역사적 측면에서 보면, 이 의지는 어떤 동기와 연결된 것으로 보인다. 이 동기를 통해 고대부터 철학의 중요한 일부는 종교적 영역과 끊임없이 결부되었으며, 인간이 마땅히 부여받아야 한다고 여겨지는 존재(또는 실존)의 충만함을 재확인시키려는 노력이 공유되었다. 오로지 이러한 확장된 역사적 관점에서만, 칸트와 실러 Friedrich Schiller의 유토피아는 주관적 개성과 인류의 초월적 보편성에 대한 미학적(또는 미학적-철학적) 화합의 의미를 갖게 된다. 그러나 더욱 최근에 들어 등장한 "소통적 이성raison communicationnelle"의 옹호자들이 변호하려는 이 유토피아의 다소 축소적déflationniste인 버전에서 역시 사정은 마찬가지다. 예술철학의 측면에서 본다면, 이러한 요구는 우리가 19세기부터 받아들인 "예술 성역"의 근간에 자리한다. 아마도 우리는 모두 여러 명목으로 실존적인 동요를 한곳으로 모아 줄 수 있는 믿음이나 실재를 마주하는 자세 ―우리의 **감정상태**Stimmung― 를 안정화시킬 수 있는 신중함을 필요로

하는지도 모르겠다. 그러므로 미적 이상idéal esthétique을 "논박"하려는 의지는 무의미하며 타당하지 못할 것이다. 그 대신, 위 학설이 충족시키려는 요구를 우리 안에 불러일으키는 이 실재를 결론지으려는 학설의 **인지적 타당성**validité cognitive을 명증하는 일은 마땅히 수행되어야 한다. 미학적 학설은 인지적으로 모순된 상황에 놓여 있다. 왜냐하면, 미학적 학설은 실제로 체험된 인간적 조건과 이 조건을 넘어선다 생각되는 모종의 존재 방식(즉 보편적으로 공유되는 관조적 상태, 존재의 충만함이나 몰아적 진리로의 접속) 사이에서 존재론적 대립을 구축하며, 이 대립으로부터 심리적 매료의 힘을 얻기 때문이다.

예술 작품들과의 미적 관계, 더 나아가 미적 태도attitude esthétique라는 것이 (서구의) 모더니티의 발명이라는 견해 ―주체 해방의 표현이라든지, 미적 장champ esthétique을 포용하는 독자적인 "합리성의 영역"에서 이루어지는 체험된 세계로부터의 분리에 대한 증언― 는 이미 널리 퍼져 있다. 이는 많은 사람의 의식에 미학적 학설이 행사하는 영향력을 잘 보여 주는 대목이다. 이 견해는 사실, 미학적 학설에 의해 개시된 미적 관계의 철학적 주제화thématisation(실제로는 도구화instrumentalisation)에 대한 무분별한 규정에 기초한다. 이러한 견해는 언어들이 오로지 문법의 (학구적) 교육의 탄생에서부터만 문법 구조를 갖는다고 말하는 것과 같다. 물론 실제 관계는 이와 반대다. 규범적 문법들이 자신의 적절성을 발화의 주체들의 문법적 역량에서 얻어 내듯이, 미적 성찰은 인간 존재

들이 미적 행동에 몰입한다는 사실에서 적절성을 얻어 낸다. 18세기 [서구 근대] 철학이 보여 준 미학에 대한 관심이 더 일반적인 진화들, 예를 들어 모더니티의 "세계"의 발생과 관계가 있다고 말하는 것은 가능하다. [그러나] 오로지 이 시기에서만 위 관계가 생겨났다든가, 이 시기부터 위 관계가 독자적인 태도로서 존재할 수 있었다는 결론은 관점상의 오류이다. 이 오류는 미학적 학설의 근본 주장, 즉 미학적 학설로 하여금 상징적 실제성이라는 것을 제정하는 주인 담론이 바로 철학이라고 선언하게 하려는 주장에서 비롯된다. 하이데거Martin Heidegger의 철학에서 가장 잘 드러나는 이러한 어긋난 해석 방식에 의하면, 적어도 서구에서는, 철학적 범주화가 인간이 현실을 파악하는 방식을 결정한다. 보다 널리 퍼져 있는 고정관념에 의해 강화되는 이러한 오류는 구축주의적 인식론épistémologie constructiviste의 나태한 해석에 자주 연루되곤 한다. 구축주의적 인식론은 현실에 대한 우리의 파악이 절대 "투명하지" 않고 항시 상적相的이라는, 다시 말해 (부분적으로 폐기될 수는 있지만) 미리 상정된 범주적 기준들과 관계를 맺는다는 사실을 부각시킨다. 안타깝게도 이러한 인식론은 (체험된 사실들로서) 현실들이 담론에 의해 창조된다는 대중화된 주장을 낳았다. 이러한 주장은 특히 인간적 사실들에도 적용된다. 사회적, 실존적, 또는 심리적 사실은 그것의 언어적 상징화를 통하거나 그 내부에서, 더 나아가 삶의 형태로서 "언어놀이"가 개시될 때만 존재한다는 것이다(종종 과도하게 비트겐슈타인Ludwig Wittgenstein을 표방하는 견해이다). 이러한 이중

적 편견은 미학적 문제들에 대입되었을 때, 세계와 관계를 맺는 특별한 한 방법 —미적 관계— 으로부터 비롯되는 경험적 사실들 전체를 이해하게 하는 대신, 이 관계를 해석하는 담론의 형태 중 하나, 그리고 더 정확하게는 학설적 목표를 달성하기 위해 이 관계를 도구화하는 형태에 대한 반복적 재해석들에 국한되는 결과를 낳았다.

몇 가지 헛된 기대에 대하여

위에서 언급한 미학에 대한 성찰의 재조명이 이끌어 낸 대중의 (상대적인) 관심은 미학적 학설이 계속해서 행사하고 있는 호소력 때문인 경우가 많았다. 그렇지 않다면 어떻게 이러한 관심이 위 학설 자체를 둘러싼 헛된 기대를 낳았다는 모순적 사실을 이해할 수 있겠는가?

첫 번째 기대는 엄밀히 따지자면 철학의 외부에 있었다. 미학은 현대 미술의 모더니스트적 정당화들마저 대체하려 했다. 사실 이러한 정당화들은 1980년대 말미에 들어 명백히 수명을 다한 것으로 보였다. 당시 현대 미술의 소위 위기 —훨씬 더 온건하게 표현하자면 특정한 비평 담론— 에 대해 너무나도 많은 글이 쓰였기 때문에 나는 거기에 참여하는 것이 매우 조심스럽다. 하지만 역시나 몇 년 동안 현대 미술을 다루는 제도적 담론의 간과할 수 없는 한 부분이 미적 경험(그리고 특히 취향 판단)에서 작품들의 제도적

위계에 대한 승인 가능성을 찾았으며, 이러한 승인은 당시까지 지대한 영향력을 행사하던 역사주의적 (그리고 아방가르드적) 관점들을 대체할 수 있다고 여겨졌다. 그러니 현대 미술에 대한 실제적, 또는 가정된 문제들과는 명백한 거리가 있는 토론이 조명되는 것은 당연했다. 이러한 관심이 조형 예술들이 처한 위기에 대한 담론에 상응했다는 사실은 자연히 모더니스트 담론의 영향을 덜 받은 예술 장르들이 미학을 둘러싼 토론에서는 다루어지지 않았음을 보여 줬다. 그것이 현대 음악의 영역에서 어느 정도 반향을 일으켰다면, 문학은 이에 대해 무관심했고, 철학이 예술이란 무엇인가에 대한 문제를 다룰 때 자주 잊곤 했던 아마추어 연극, 영화, 재즈(또는 록), 만화, 사진 등의 활동도 예외적인 경우를 제외하고는 마찬가지였다. (이러한 간과 자체도 예술 장르들의 고전적 체계에서 절대로 벗어나지 못했던 미학적 학설이 직접적으로 야기한 결과였다.) 이러한 관심이 시대 특정적이었음은 내가 이 글을 쓰고 있을 때 그것이 이미 대부분 증발해 버렸다는 사실로서 확인되는 듯하다. 이는 여러 가지 방법으로 해석될 수 있다. 만약 우리가 낙관적이라면, 거기에서 비평 담론의 활력을 되찾았다는 신호를 볼 수 있을 것이다. 만약 비관적이라면, 조형 예술에 대한 제도적 담론이 그동안 더 나은 단편적인 순응주의의 도구를 찾았다고 의심할 것이다. 나는 이 문제에 대한 의견이 없음을 고백한다.

어찌됐든, 이러한 기대는 하나의 오해일 수밖에 없었다. 철학적 성찰의 과제가 비평적 평가 기준들을 불러들이는 것이라 말

할 수는 없다. 내가 틀리지 않는다면, 이는 전술된 시기 동안에 미학 영역의 저자들 사이에서 의견의 일치가 생긴 지점이다. 심지어 미학이 평가의 측면에서 중립적이지 않다고 믿는 이들도 미학의 기능이 비평 기준들에 대한 숙고라는 주장을 하려는 것은 아니었다. **하물며** 만약 우리가 —그리고 이것이 나의 입장이다— 미적 사실에 대한 성찰이 다른 모든 인식의 과정과 마찬가지로 도리어 모든 편견에서 벗어나야 한다고 생각한다면, 위와 같은 기대는 허망한 것으로 드러날 수밖에 없다. 분석적 관점에서 구상된 미적 성찰의 과제는 미적 사실들을 판별하고 이해하는 것이지, 어떤 미적 이상이나 판단 기준들을 제안하는 것이 아니다.[2]

　　두 번째 헛된 기대는 철학 분야 내부에 있었다. 다른 말로, 이 기대는 대체로 미학적 학설의 옹호자들과 분석적 철학과 친밀한 목적의식 속에서 이 학설에 대한 기존의 질문들을 다른 곳으로 돌리려는 이들 사이에서 불거진 오해에 대한 것이다. 사실, 기대와는

[2]　　이러한 견해는 바로 위 견해와는 대조적으로 1990년대 당시 이루어진 해당 논쟁에 참여한 모든 저자가 동의하는 바는 당연히 아니다. 이 견해는 소수의 철학자만이 옹호한다고까지 말할 수 있으며, [이브 미쇼(Yves Michaud)와 같은] 흄주의나 [자크 모리조(Jacques Morizot)나 로제 푸이베(Roger Pouivet)와 같은] 분석적 계통을 따르는 저자들만이 전적으로 따를 뿐이다. 다시 말하면 그들의 모든 결론은 전적으로 그들 자신의 담론에 부여하는 기능에 대해서 도출된다. (적어도 프랑스에서) 대부분의 철학자가 이 논의에 참여하는 일에 이상하리만치 망설이는 것은 인문과학이나 사회과학 분야의 저자들의 태도와는 대조된다. 물론 제라르 주네트(Gérard Genette, *L'œuvre de l'art*, Édition du Seuil, t. 1, 1994: t. 2, 1997)나 나탈리 에니크(Nathalie Heinich, *Le triple jeu de l'art contemporain*, Édition de Minuit, 1998)에게 있어 가치론적 중립성의 강조는 미학 영역 내부의 모든 인지 작용에 대한 연구에 없어서는 안 될 선행 논의로서 드러난다.

달리 [미학에서의 개진에 대한] 위 재조명은, 특히 인문과학에 비추어 보았을 때, 미학적 학설, 그리고 그로 인해 미학 영역의 통일성을 공고히 하는 것과는 거리가 멀었다. 그것은 미학적 문제들이 논리학, 기호학, 인지철학, 언어철학뿐만 아니라 인류학, 사회학, 심리학 등의 다양한 영역들로 분산되는 결과를 낳았다. 미적 사실들에 대한 선입관이 개입되지 않은 분석에 입각함으로써, 1990년대의 성찰들은 당시까지 철학적 학설로서 고안된 미학의 통일적 유대감을 구성하는 전제들을 분산시켰다. 직설적으로 말하자면, 이 시기에 출판된 저작 중 가장 흥미로운 결과들은 미학적 학설의 임상사臨床死, mort clinique 선언과 다름없었다. 왜냐하면, 미적 사실들의 영역이 갖는 통일성은 미학적 학설이 주장한 통일성이 아니었다는 것을 보여 주었기 때문이다. 미적 사실들은 철학적 합리성의 유추된 (그리고 감각된) 예증으로도, 결핍과 비본래성으로 특징지어지는 존재 방식에 대립하는 완결성과 진실성의 역표본contre-modèle으로도, 인간humanité의 초월적 기반이나 개별적 주체성과 인류humanité의 보편성이 조화를 이루며 소통 방식의 개화가 이루어지는 장으로도 설명될 수 없음이 드러났다. 이로써 미학적 학설은 자신이 이어 오던 목적을 잃어버리게 되었다. 헤겔을 풍자하자면, 미학적 학설은 자기이해connaissance de soi, 즉 근본적으로 수행적인performatif 자신의 성격을 스스로 드러냄autodévoilement에 이르렀다고 할 수 있다. 이 시기까지만 해도 미학 영역의 기반을 이루는 시도로 보이던 것들이, 사실은 하나의 미학적이면서 동시에 예술적인 프로그램이라는 것이

드러난 셈이다. 이러한 자각이 미학적 학설로부터 사회적 담론의 자격을 박탈하지 않고 다만 그것에 대한 판단의 척도를 바꾸어 놓았다는 것은 자명하다. 미학적 학설에 대한 찬동 여부는 어떤 인지적인 합목적성이 아닌, 상실된 이상향에 대한 향수와 앞으로 도래할 재탄생에 대한 기대를 만나게 하는 복잡한 실존적 동기에서 기인한다. 이런 의미에서 미학적 학설은 미적 관계를 정초하지 못한다. 그것은 (넓은 의미에서 낭만주의에 속하는) 하나의 매우 정교한 역사적 미적esthétique historique 이상의 (학구적) 해석임에 틀림없다.

철학적 문제들의 자연화를 향하여

이상의 진단을 모든 사람이 받아들이지는 않을 것이며, 원칙적으로 절대 허용될 수 없는 것으로 보일 수도 있다. 이 진단이 보편적으로 공유되지 않는 철학에 대한 특정한 이해의 틀 내에서만 적합성을 가질 수 있다는 사실은 자명하다. 역사학적 지식을 위한 작업이나 과거의 어느 영웅적 인물을 파악하는 일로 축소되지 않는 철학적 성찰이 오늘날 무엇을 할 수 있는가를 알아보는 일은 이 작은 에세이의 틀을 크게 벗어나지만, 몇 마디의 언급은 필요할 것으로 보인다. 여기에서 척도가 될 기본 전제들에 대한 나의 입장을 독자들에게 확인시키기 위함이다.

 나는 현대 철학이 여러 갈래의 길들이 교차하는 지점에

놓여 있다고 믿는 사람 중 한 명이다. 현대 철학은 데카르트, 흄, 칸트, 니체나 비트겐슈타인의 순간들이 놓였던 시대만큼이나 중요한 시대를 살고 있다. 이 이름들에 (생산적으로) 결부되는 위기의 상황들이 그랬던 것처럼, 오늘날의 상황은 철학의 내부적 요인들에서만 기인하는 것은 아니다. 그것은 다른 영역들에서 전개되는 인지적 발전들의 효과(또는 보는 관점에 따라 그에 따른 손실로 여겨질 수도 있다)이기도 하다. 단도직입적으로, 과학 분야들이 생물학적 존재로서의 인간 존재에 대해 거의 한 세기 동안 주장해 온 바는 근대 철학의 핵심적 문제들의 총체적 재정의를 요구한다. 주체 이론, 인식과 윤리 이론이 여기에 해당한다. 그리고 이에 못지않게 중요한 것은 이러한 규범적 문제들의 재정의가 철학 담론들이 차지하는 위치와 그것이 다른 탐구들과 갖는 관계들에 대한 점검까지 함축한다는 것이다. 우리는 칸트가 뉴턴 물리학의 발전에 발맞추어 철학적 질문들을 재정의해야 함을 수용했다는 점을 근거로 이 두 번째 [즉 철학이 다른 탐구들과 갖는 관계들에 대한 점검] 요구를 피해 갈 수 있었다는 것을 안다. 하지만 이는 철학의 근본 기능의 정당성을 매우 엄격하게 제한함으로써 가능했다.[3] 칸트나 신칸트주의자들의 이

3 이것이 바로 칸트가 아닌 흄이 철학의 "자연화(naturalisation)"의 진정한 "아버지"
 인 이유이다. 흄의 위대함이 칸트적 비판을 가능케 한 그의 업적에 있다는 견해
 는 그의 진정한 중요성이 얼마나 망각되고 있는가를 보여 준다. 현재 대두되는 미
 학 영역 내 문제들에 현실적으로 접근하는 데 있어 흄의 사상이 갖는 중요성은 이
 브 미쇼에 의해 *Critères esthétiques et jugement de goût*, Éditions Jacqueline
 Chambon, 1999, p.19에서 역설된 바 있다.

러한 전략은 불가능한 것이 되었다. 왜냐하면, 이후부터 문제가 되는 것은 칸트가 경험론적 탐구 영역에 포함시키고 초월철학의 기초 연구에 맡기는 그것, 즉 주체성의 영역이기 때문이다. 다윈 이후 등장한 수많은 연구가 점점 더 강압적으로 (그리고 다소 거북하게) 우리에게 강조하는 바와 같이, 인지적 능력과 나름의 행동 규범들을 가진 인간 존재는 지구상에 존재하는 생명체의 진화에 대한 한 역사의 결과물이자 연속이다[즉, 인간예외주의에 대한 비판]. 만약 이것이 사실이라면 ―문화 세계들을 구축하는 사회적 존재의 위치를 포함하는― 인간의 존재 자체는 자연주의적 관점, 즉 생물학적 본성에 의해 강제되었다고 볼 수 있는 제약들과 호환될 수 있는 한도 내에서 이해되어야 한다. 달리 말하면, 인간 존재는 초월적 토대를 갖지 못한다. 어떤 계보와 역사를 갖고 있을 뿐이다. 그리고 그것은 물질세계의 내재성으로부터 분리되는 존재자, 즉 "밖에 있는 주체sujet ex-sistant"의 지위를 갖지도 못한다. 인간 존재를 정의하는 것들은 자신이 가진 능력, 정신적 구조, 사회적 규율 등이며, 이들은 인간 존재의 문화적 계보가 형성되는 동안 구체화되었고, 이 지구상에 존재하는 다른 생명체들과 그것을 잇는 생물학적 유래에 근거한다.

철학은 모든 외생적 교란으로부터 자신을 보호하기 위해 위 사실들을 고려하려 하지 않았을 수도 있다. 실제로 그런 사례가 존재한다. 자주 사용되는 전략은 철학적 탐구와 과학적 지식들 사이에 존재하는 모든 형태의 상호 작용을 "과학적"이라 치부하는 것이다. 이런 식의 변호는 문제를 직접 대면하지 않고 그 문제를 해결

했다고 선언하는 데서 우세성을 획득하려 한다. 이미 설득된 이들만 설득할 수 있다는 결점을 지니는 것이다. 그럼으로써 방법론적이 아닌 존재론적인 대체 전략이 대두되기에 이른다. 이 대체 전략은 철학사가 개진되는 동안 끊임없이 확산되어 온 관념론적 이원론 dualisme idéaliste의 여러 변형 중 몇몇을 재활성화시키는 것이다. 신체 대 정신, 자연 대 문화, 경험적인 것 대 초월론적 조건 등이 그것이다. 이 견해에 따르면 과학 분야들은 이 대립들의 양 극점 중 하나 —즉 "물질"극— 만을 다룬다. 또한 이 극점에 대해 과학 분야들이 우리에게 주장하는 바는, 그것이 "정신"극과는 최소한의 적합성도 갖지 않으며 "물질" 극점에 대한 그릇된 이해를 키운다는 것이다. 이는 그것들이 "물질"극을 궁극적 통일성과 두 극점 사이의 초월적 상호 작용을 파악할 수 있다고 여겨지는 전체론적 이해 내의 요소로서 내포하지 않기 때문이다. (셸링과 헤겔을 포함하는) 독일 낭만주의의 테두리 안에서 개진되어 뉴턴 물리학의 "물질주의"에 대응하려 했던 자연철학의 운명은 위와 같은 구제 작업의 대가에 대해 숙고할 여지를 남겨야 할 것이다. 사실 낭만주의자들은 인간 인식을 (능가 또는) 추월한 입장에 서서 "자연"을 생각할 수밖에 없다. 이는 "과학주의scientisme"를 벗어나는 자연 개념을 재발견하는 것과는 거리가 멀다. 그럼에도 불구하고 낭만주의자들은 "경험론적" 인식이 야기한 모든 "오염"을 벗어나는 철학의 개념적 순수성 이념이 그저 환영이라는 것을 보여 주었다. 더 나아가, 이원론으로 재전향하려는 위 전략은 철학을 과학과 기술에 대한, 또는 세계에 대한

환멸을 말하는 유감의 담론으로 전락시킬 위험을 떠안는다. 이러한 매우 거북한 견해를 감수하기를 원치 않는다면, 어떻게 의식, 인식, 행위, 윤리… 그리고 미에 대한 문제를 제기하는 방식이 (계사 繫辭, copule의 의미, 다시 말해 인간성 자체로 회부되는 정의적 고유 성질이라는 의미에서) 인간 존재가 생물학적 존재라는 사실과 호환되어야만 한다는 사실을 심리철학philosophie de l'esprit —그리고 더욱 엄밀한 의미에서 칸트 이후의 모든 관념철학은 심리철학이다— 이 최소한의 적합 조건으로 받아들이지 않을 수 있는지는 의문점으로 남는다.

　　　미적 사실들을 탐구하는 일에 이러한 "자연주의적" 접근 방식을 채택하는 것은 오직 본래부터 철학적인 미학적 성찰의 전통만이 적합성을 가진다는 것을 전제하는 분석과의 결별을 수용해야 함을 뜻한다. 인지심리학이나 인류인성학, 사회학, 문화비교학, 역사학, 민족학 등의 영역에서 결정적 역할을 했던 연구들도 같은 중요성을 갖는다. 이들은 철학적 성찰의 방향을 재설정할 수 있기 때문이다. 우리는 철학이 경험론적이라 일컬어지는 지식들을 부각시키고 위치시키며 그것들의 상대적이고 국소적 정당성을 결정하는 기초 인식론의 지위를 가진다는 사실을 받아들여야 한다는 것 역시 감내해야 할 것이다. "자연화된" 미학이라는 진정한 이상적 지평선은 사실 인류학적 질서에 대한 것이다. 인류학적이라는 말이 순수하게 문화주의적으로 정의되지 않으며, 다양한 형태를 취하는 문화가 인간에 대한 생물학의 한 양상이라는 것을 인정한다는 전제하

에 말이다. 그렇기에 [이러한 노력은] 문화적인 것을 생물학적으로 "환원"하는 것과는 무관하며, 그러한 구분은 어디에도 설 자리가 없다는 것을 이해해야 한다. 만약 인간을 다른 동물들과 구분해 주는 가장 특이한 점이 문화라면, 이는 문화가 인간진화사의 결과물이자 연속이라는 의미, 그러므로 문화가 인간의 생물학적 본래성의 일부라는 의미에서 그러하다. 고로 일반적인 견해와는 다르게 (예를 들어 문화적 사실을 유기적 사실로 "환원시킬" 때와 같이) 존재론적 이원론에 대한 거부에는 어떠한 환원주의도 결부되지 않는다. 그와 반대로, 오직 이 거부만이 인류를 특징짓는, 환원 불가능한 조직적 복잡성의 여러 계층 간의 상호 관계 연구에 견고한 기반을 마련해 줄 수 있다.

　　미학적 학설의 탄생 이후 미적 행동에 대한 철학적 연구의 장은 존재론적 이원론의 가장 존엄한(아니면 가장 잘 보존된) 보호 구역 중 하나였다. 이러한 의미에서 미학에 고하는 작별은 이 이원론의 특정한 태도에 고하는 작별이기도 하다. 저 건너편에서 철학을 기다리고 있는 것은 척도가 없는 영역이며, 철학이 가장 기초적인 도구들로써 구성하기 시작하는 탐구를 위한 것이다. 이는 부인할 수 없는 혼란과 막다른 길, 헛된 기대와 기만을 동반할 것이다. 내가 여기에서 시도할 미적 관계에 대한 분석과 해설은 당연히 이러한 결점에서 자유로울 수 없다. 그러나 짧디짧은 삶은 마땅히 치러야 할 대가를 요구한다.

미적 행동

미적 사실이란 무엇인가?

앞서 내가 소개한 관점에서 보면, 미적 사실들을 이해하려는 노력
은, 예를 들어 텔레비전에 나오는 만화에 빠진 어린이, 아침에 지
저귀는 새소리를 들으며 안정을 찾는 불면증 환자, [요제프] 보이
스 전시에 열광하거나 실망하는 예술 애호가, 파이드로스의 그림
을 바라보는 태양왕[프랑스의 루이 14세] 시대의 궁신, 이슬로 뒤
덮인 정원을 묵상하며 감동을 받는 11세기 일본의 한 여인, 그리스
의 한 마을에서 음유시인 주위에 둘러앉은 사람들, [전] 유고슬라
비아의 구슬라 연주자, 아프리카의 한 구송시인, 앙상블 엥테르콩
탕포랭Ensemble intercontemporain이나 레드 제플린Led Zepplin(지금은 해

체된 이 그룹을 언급함으로써 나는 나와 같은 세대의 록 팬들을 대변한다)의 콘서트를 관람하는 음악 애호가, 그랜드캐니언을 방문하는 관광객들, 찻잔 안의 내용물을 마시며 음미하고 유심히 살펴보는 장인과 같은 모든 사람 등이 갖는 공통점을 다시 살펴보게 한다. 다시 말해, 이에[즉 미적 사실들을 이해하려는 노력에] 상응하는 상황들은 매우 다양하다. 그러므로 '미학'이라는 용어가 우리 각자에게 일반적으로 매우 특정한 정신상의 원형들을 동원한다는 사실은 놀라운 일이 아니다. 이 원형들은 우리의 개인사, 취학의 수준, 연령대, 우리가 관심을 갖거나 걱정하는 것들, 사회에서 우리의 위치, 물리적 또는 정신적 건강 상태 등에 의해 —무분별하게— 선별된다. 이 용어의 공유된 이해로부터 논의를 시작하는 것 역시 어렵다.

하지만 이러한 다양성은 표면적일 뿐이다. 그것은 앞서 나열한 모든 상황 속에서 비롯되는 의도적 구조structure intentionnelle[1]를 덮고 있다. 그리고 이 구조는 우리의 행동들을 굴절시키는 실존적, 사회적, 문화적, 또는 역사적 조건들의 다양성에 구애받지 않고

[1]　프랑스어에서 intentionnel이라는 용어는 '지향적'과 '의도적' 등 두 가지 의미로 쓰일 수 있지만, 우리말에서는 두 의미를 포섭하는 하나의 단어가 없다. 셰퍼는 본 저작에서 이 용어의 사용법에 대한 자세한 설명을 하고 있지 않고, 단지 자신의 이전 저작들에서의 설명을 참고하기를 권하고 있다. 셰퍼는 이 용어를 브렌타노의 '지향적'이라는 의미로 사용할 때에는 대문자 I를 넣어 Intentionnel(여성 명사: Intentionnelle)로 표기하고, '의도' 또는 '행위 목적'을 의미할 때에는 소문자 i로 시작하는 intentionnel로 표기한다는 것을 그의 다른 저작 『범예술의 독신자들: 비신화적 미학을 위하여(Les célibataires de l'Art. Pour une esthétique sans mythes)』에서 명시한다. 셰퍼는 이에 대한 출처를 아래 『지향성의 사실로서의 미적 관계』절의 첫 두 각주에서 밝히고 있다.

그 자체로 존속한다. 또한 그것은 대상이 되는 어떤 것에도 구애받지 않고 불변한다. (설John Searle이 말하는) 원초적 사실fait brut, 즉 비인간적 세계와 맺는 미적 관계이건, 인간의 손으로 만들어진 작품이건 마찬가지다. 이 보편 구조를 드러내기 위해서 몇몇 실제 증언, 즉 경험상의 관습들을 대신할 수 있는 것들에 대해 조금 더 살펴보는 것이 유용할 것이다.

다음은 스탕달Stendhal이 자신의 첫 "음악적 쾌락들"을 나열하는 대목이다.

> "1. 성 안드레아 성당의 종소리, 특히 내 사촌 아브라함 말렝Abraham Mallein이 의장이나 단순히 선거인이었던 어느 해에 있었던 선거를 위해 울렸을 때, / 2. 하녀들이 밤에 큰 쇠손잡이로 펌프질 할 때 그르네트 광장의 펌프 소리, / 3. 마지막으로, 가장 덜 좋은 것은, 그르네트의 4층의 어떤 사무원이 부는 플루트 소리."[2]

문화를 전환하여 이번에는 (1763년에 태어난) 중국의 문학작가 심복沈復이 어떻게 유년 시절의 관심사들을 묘사하는지 살펴보자.

[2] Stendhal, *Vie de Henry Brulard*, Gallimard, 《Folio》, p.242.

"어린 시절 ⋯ 나는 가장 하찮은 사물들을 구분할 줄 알았으며, 내가 찾는 모든 것에서 얻는 가장 큰 기쁨은 그것들의 형태와 구성의 모든 세부를 세세히 숙고하는 일에 몰두하는 일이었다. ⋯ 풀이 무성하게 자란 정원의 노대 아래 작은 담장이 있었는데, 나는 거기의 작은 패인 공간에 몸을 숨기곤 했다. 이 관측소에서 나는 지면과 같은 높이에 놓이게 되었고, 내가 집중만 한다면 풀들은 숲을 이루고 거기서 곤충들과 개미들은 약탈하는 야수의 모습으로 드러났다. ⋯ 가장 작은 둔덕도 산으로 보였고, 땅의 구덩이들은 나의 장대한 상상의 여정이 시작되는 하나의 우주를 이루는 협곡들로 변했다. 아, 나는 얼마나 행복했던가!"[3]

세 번째 예는 리처드 엘먼Richard Ellmann이 『율리시스Ulysses』 저자의 전기에 재수록한 조이스James Joyce적 현현 —그러므로 "모더니스트"로 통용되는 전통에 입각한 텍스트— 이다.

"(1907년 1월, 로마.) 찬 바람이 들어오는 작은 판돌 바닥의 방, 그 왼편에는 먹다 남은 점심이 놓여 있는 서랍장, 중앙에는 글쓰기를 위한 물건들이 놓인 작은 테이블(그는 이 물건

3 Shen Fu, *Six récits au fil inconstant des jours*, Éditions Christian Bourgois, coll. 《10/18》, pp.57-58.

들을 절대 잃어버리지 않았다)과 소금 단지가 놓여 있다. 뒤에는 작은 침대가 있다. 코를 훌쩍거리는 한 젊은 남자가 작은 테이블에 앉아 있다. 침대 위에는 성모와 투정부리는 그녀의 아이. 1월의 어느 날이다. 제목: 무정부주의자."[4]

스탕달의 첫 번째 목격담은 적어도 세 가지의 이유로 흥미롭다. 먼저 그는 미적 감정들과 개인사 간의 연결이 갖는 와해 불가능한 성질을 보여 준다. 여기서 이 목격담은 우리의 개인적 특이성들에서 비롯되는 것으로부터 우리를 해방해 줄 "순수한" 미적 경험의 필요성을 강조하는 미적 경험의 철학적 정의와 유난히 대조를 이룬다. 두 번째 흥미로운 특징은 스탕달이 (펌프 소리와 같은) 일상의 지각적 결집을 (이 경우 음악과 같은) 예술과 대립시키지 않고 그들 사이의 연속성을 강조한다는 사실이다. 이렇게 보면 우리는 하나의 미적 행동을 정의하기 위해 중요한 것은 그것의 대상이 아니라 그 대상 앞에서 우리가 취하는 태도일 것이라 의심하지 않을 수 없다. 마지막으로, 이에 발맞춰 그의 목격담은 흐르는 삶이 미적 주의력attention esthétique의 순간들의 영구적 근원임을 상기시켜 준다. 이는 미적 주의력이 인간 정신의 수직 단면의 기저를 이루는 하나의 구성 요소로 추정되는 부분이다. 미학적 이론들théories esthétiques은 이러한 사소한 경험들을 전반적으로 간과하거나 이 경

4 Richard Ellmann, *James Joyce*, Oxford University Press, 1959, p.237.

험들을 진정한 의미에서의 미적 사실들로 고려하기를 거부하는데, 이것이 이 경험들의 인류학적, 심리적 타당성을 저해하지는 않는다.

심복의 목격담은 우선 미적 관계(인지적 주의력과 감상적 태도)를 구성하는 특징들이 문화적으로 특정화되지 않는다는 것을 보여 주기 때문에 중요하다. 물론 여기에서는 고립된 목격 행위를 말하는 것이 아니다. 다른 문화권과 시대에서 갖가지 텍스트들을 예로 든다고 하더라도 이들은 미학 영역이 18세기에 들어서야 자율성을 획득할 수 있었다는 테제가 진정으로 어불성설이라는 것을 보여 줄 것이다. 덧붙여 심복에게 있어 —스탕달과 마찬가지로— 미적 경험의 주체는 한 어린아이이다. 유년기가 미적인 경험들, 또는 유달리 풍부하며 적어도 눈에 띄게 드러나는 경험들의 시간임을 상기시켜 주는 대목이다. 미적 경험은, 가장 강한 의미에서 이해된다면, 우리 성인이 모르는 사이에도 미적 삶의 방향을 결정짓는다. 심복에게 있어 미적 행동은 수동적 태도로서가 아닌 어떤 활동으로서 더 명확하게 드러난다. 이는 흔히 우리의 미적 경험들에 대해 말할 때 자주 쓰이는 단어인 "관조contemplation"가 연상시키는 것들과 대조를 이룬다. 바로 여기에, 순수하게 지각적 영역 내에서 발생하는 미적 관계들에 대한 타당한 이해를 위한 핵심이 있다. 이 미적 관계들은 상징적 영역에서 발생하는 그것들(즉, 예술 작품들)보다 하급인 것으로 인식될 때가 있다. 마지막으로, 그의 목격담은 미적 행동이 상상적인 구성 요소들을 동반할 수 있음을 보여 준다. 어린아이는 지각되는 것들을 하나의 허구적 우주를 상상하기 위해 사용하고

있으며, 이러한 지각 행위와 상상적 해석의 연결이 그 어린아이가 느끼는 황홀함의 목적이 되는 것이다. [즉 심복의 목격담은] 미적 주의력과 지각된 것을 변용하는 상상 행위가 연결되는 하나의 예시인 것이다. 그렇게 상상된 우주가 발견된 우주보다 만들어진 우주라는 법은 없지만 말이다.

　　　　마지막 목격담은 조이스에게서 따온 것인데, 다소 특별한 미적 결집체의 예시가 될 것이다. 그가 "현현épiphanie"이라는 용어의 사용을 뒤집듯이, 『율리시스』의 저자에게 있어 미적 경험은 진정한 세속적 발견révélation profane의 기능을 갖고 있다. 어떤 측면에서 보면 조이스의 현현들은 사토리悟り, satori⁵의 서구적, 세속적 형태이다. 사토리는 선불교의 여러 텍스트에서 갑자기 발생하는 "광명illumination"으로 묘사된다. 여기에서 말하는 현현들은 프루스트 Marcel Proust의 비의지적 기억에서 일어나는 발견들과 무관하지 않다. 후자에서 발견은 사물들의 시간적 구조에 대한 발견이고, 조이스의 경우 불교와 그 결을 같이하여 스스로 절대적인 내재성의 순간을 경험함에 대한 것이다. 이러한 조이스적 현현, 미적 행동의 고

5　　　사토리(悟り)는 일본 선불교에서 광명. 이해. 계몽을 이르는 말이다. 다이제츠 다이타로 스즈키에 따르면 사토리는 선불교에서 선의 존재 이유로 이해되며 선에 도달하게 되는 은밀한 심리적 경험으로서의 계기이다. 그것은 과도적이면서도 가장 주관적이고 은밀한 자연적 경험으로 묘사되며, 사물에 대한 의식 상태의 변화가 자연에 대한 의식의 보는 법을 바꾸는 변화로 이행함을 가리킨다(cf. D. T. Suzuki, *An Introduction to Zen Buddhism*, Waking Lion Press, 2021, pp. 88-98). 셰퍼는 여기에서 사토리의 경험 내에서 종교적 의미를 해체하고 인지심리학적 근거를 갖는 경험의 한 종류로 간주하려 한다.

조화의 지위를 논하는 것은 어려운 일이다. 그러나 각 개인이 결연된 경험들을 쉽게 상상할 수 있다는 것 역시 사실이다. 예를 들어 예술 작품 앞에서, 또는 자연 세계나 인간 세계의 지각적 결집체 앞에서의 여러 순간에서, 사물들은 어느 순간엔가 자리를 차지하고 있는 듯이 보이며, 스스로 충족되는 현존에서 배열되고 어떤 실존적인 "너머au-delà"를 외치지도 않는다. 그리고 그런 경험들의 현존이 우리 중 일부가 예술에게 헌사하는 의식culte에서 아무런 역할도 하지 않는 것은 아닐 것이다. 그러나 여기에서 원인이 되는 것은 사물들 내부의 성질이 아니다(하물며 예술의 본질에 대한 규정은 더더욱 아닐 것이다). 원인이 되는 것은 어떤 관계적 성질일 것이다. 현현은 항상 대상과 개별자 사이의 조우 내에서, 그리고 그것을 통해 구성된다. 다시 말해, 이러한 종류의 경험들에 진입할 수 있고 없고의 문제를 떠나, 진입할 수 있다고 말하는 이들이 미적 경험을 묘사하는 방식은 미적 관계가, 그 형태가 가장 고조되고 가장 찾아보기 힘들다 할지라도, 구조적인 안정성을 유지한다는 가정을 확인시켜 준다. 미적 차원은 하나의 관계적 성질propriété relationnelle이지 대상의 성질propriété d'objet이 아니다.

이러한 상세한 점들을 염두에 둔다면 위의 세 가지 목격담에서 공통점들을 도출하는 것은 그리 어렵지 않다. 두 가지가 있다.

- 묘사된 모든 행동은 인지적 구분, 식별의 활동들이다. 스탕달은 어떤 청각적 자극을 기억한다. 심복은 곤충들을 관찰하며 자신의

정신적 우주를 고양하고 동물들의 가시적 정체성을 투영한다. 조이스는 정신적으로 모종의 활인화tableau vivant를 사진적으로 묘사한다. 이것이 다가 아니다. 예를 들어, 텍스트를 읽고, 조각이나 도기를 만져 보고, 향기를 맡고(위스망스Joris-Karl Huysmans의 『거꾸로À Rebours』에 등장하는 데제생트Des Esseintes의 모습을 상상하면 될 것이다), 맛을 맛보는 것 모두 미적 활동이며, 세계에 대해 동일적인 관계를 나타내는 예시들이다. 이는 다름 아닌 인지적 주의력에 대한 것이다. 주시하고, 듣고, 만져 보고, 냄새를 맡고, 맛을 보는 일은 우리로 하여금 주위 환경을 인식하게 해 주는 근본적 양식들modalités이다. 그도 그럴 것이, 본능적이고 "규범이 되는canonique" 이들의 기능은 ─또한 그러므로 [생물학적] 진화 과정에 의해 위 양식들이 선별되는 원인까지도─ 미적으로 사용되는 데에 있지 않고, 위 양식들이 우리가 살고 있는 물리적이고 인간적인 환경에서 우리가 길을 찾을 수 있도록 도와준다는 사실에 있다. 그림 한 폭을 숙고하거나 음악을 듣는 일도 미적 행동의 기능적 통일성에만 기인한다고 볼 수 없다. 그림은 정보 전달의 기능, 의식적rituelle 기능과 마술적 기능도 수행할 수 있다. 음악을 듣는 일은 솔페주solfège 테스트의 일부일 수 있다. 짧게 말해, 만약 인간의 활동이 인지적인 활동이라는 사실이 미적 행동 발생의 필요 원인이라면, 이 사실이 충분한 원인은 아닌 것이다.

 - 두 번째 공통점은 식별 활동이 미적인 성질이기 위해 충족해야 할 특정 조건에 대한 것이다. 위에 언급된 모든 목격담에서 인

지적 활동은 쾌락plaisir을 자극함으로 인해 그 가치를 얻어 내므로 정서적으로 충만하다. 이것이 바로 보충 조건이다. 인지적 활동이 어떤 미적 행동으로부터 나오려면, 미적 행동은 인지적 활동 그 자체로부터 취해지는 어떤 만족satisfaction을 수반해야 한다. 만족이라고 했지만, 사실 감상appréciation은 물론 부정적일 수도 있다. 즉 "불만족dissatisfaction", 불쾌감déplaisir의 경험일 수 있다는 것이다. 이 점이 강조되어야 한다. 왜냐하면, 예술 작품의 영역에서 불만족적인 미적 경험은 대부분 "당연히" 존재하면 안 될 사실들로 체험되기 때문이다 ("예술 작품"이라는 관념에 본질적으로 긍정적 가치를 부여하려는 경향은 이 때문이며, "부정적 평가를 받는mauvaise" 작품은 작품이 **되지 않는다**는 결론에 다다른다). 이에 대한 원인이라면, 어떤 예술 작품에 대한 미적 입장을 취하는 일은 그 예술 작품이 만족적인 미적 활동을 **위해** 만들어졌다고 가정한다는 사실에서 기인하기 때문이다. 여기에 덧붙여, 시장 경제의 맥락에서 보면, 우리는 돈을 지불해야만 예술 작품에 접근할 수 있으며 이는 우리가 만족적인 경험을 기대할 권리가 있다는 인상을 준다. 또한 우리가 예술 작품에 기울이는 주의력이 만족스러운 결과로 이어지지 않을 때, 우리는 속았다는 느낌을 받을 수도 있다. 이러한 경멸의 반응들은, 내가 위에 언급한 목격담이 중시하는 미적 상황들, 즉 생동 세계에 입각한intramondaine 모종의 자극들이 미적 대상으로 변하면서 드러나는 상황들에서는 더 보기 드물다. 그 이유로 말할 것 같으면, 여기에서는 지각적 소여가 미적 대상으로 구축되고 이 구축이 미적 행동에 심취한 이에게 과해지기 때

문이다. 그렇기에 인지적 활동이 만족스럽지 못하더라도 다른 사람을 비판할 수 있는 여지가 적다. 더 나아가, 생동 세계에 입각한 자극의 장에 대면하여 미적 행동을 취하는 일은 대체로 우발적으로 일어난다. 우리가 미적 태도에 유입되는 자극들의 지각적 구성체를 대면하여 긍정적이거나 부정적인 정서적 의향disposition을 경험할 때, 우리는 비로소 [우리가] 미적 태도로 진입했음을 알 수 있다. 대체로 진입할 때만큼이나 나오는 것도 용이하게, 소리 없이 이루어진다. 대상이 다른 용도보다 미적 관조contemplation를 위한 것으로 우리에게 다가오지 않기 때문이다. 우리가 지인들이나 관광 책자들이 예찬한 어떤 풍경을 관조할 때를 예로 들면 사정은 다를 것이다. 이런 경우, 다른 사람들로부터 풍경이 둘러볼 만한 가치가 있다는 보증을 받았기 때문에 미적 행동을 취함은 자의적인 행위일 것이다. "그림 같은" 관점으로 이어지는 지시 경로를 따라감은 매우 적확한 기대들과 함께 이루어진다. 만약 결과가 기대에 부응하지 않으면 불쾌한 경험은 당연히 자발적으로 유도된 미적 행동의 경우보다 더 강할 것이다. 그리고 이런 경우 우리는 불평은 하지 않더라도 이를 드러내기를 주저하지 않을 것이다. "참 과대평가된 곳이네요."

만족감은 그것을 야기하는 대상들에 따라 다양한 형태와 양식들을 통해 드러날 수 있다. 그것의 조성調聲, tonalité들이 개인의 성격과 사회적, 문화적 배경으로부터 기인함과 마찬가지로 말이다. 그러나 미적 행동에 대해 언명하기 위해서는 이 (불)쾌가 식별 활

동의 조정자가 되어야만 한다. (불)만족감의 근원이 인지적 활동이 되어야만 하는 것처럼 말이다. 이 점은 쾌락의 여러 종류를 구분하도록 강요하지 않고 ―이러한 구분은 신경과학에서 쾌락을 관장하는 뇌의 위치 측정의 단일성에 대한 연구 결과들을 놓고 볼 때, 문제가 될 위험을 안고 있다― 쾌락의 여러 가지 원인을 구분하게 한다. (불)만족감은 인지적 활동 자체의 전개에 인과적으로 연결되면서 미적 행동의 일부가 된다.

미적 관계의 계통 발생학에 대하여

칸트가 이미 지적했듯이 미적 주의력의 특질은 그것이 특별한 능력의 소산이라는 사실에 있지 않고, 잘라 말해 인지적 주의력의 사용에 있어서의 기능적 특수성, 즉 그가 "능력들의 자유로운 유희"라 칭한 특수성에 있다. 이 능력들은 놀이적ludique 활동들을 가리키는데, 인지적이고 동력적인 탐색 과정들을 내생적endogène으로 활성화하는 데서 유래하는 형태들을 구성한다. ― 그러므로 외부로부터 오는 모든 실용적 제약과 직접적인 모든 실용적 합목적성으로부터 독립되어 있다. 결과적으로 미적 관계는 놀이적 영역과 근본적으로 분리되어 있지 않으며, 이 경우 그것의 특질은 인지적 탐색에서 기인하는 내생적 활성화에 있다. 다른 극단에는 내생적 "생산적" 활동이 있다. 이는 많은 종류의 예술적 창작에서 찾아볼 수 있다. ―

허구적 창작물이나 배우의 연기를 떠올리면 된다. 이러한 계통이 미적인 것과 예술적인 것 사이에 일어나는 혼동을 부분적으로 설명해 줄 수 있을 것이다. 그러나 위의 분석을 놓고 보면 여기서 언급된 과정들은 서로 다르다. 미적 주의력은 인지적 식별의 놀이적 활성화를 발생시키지만, 예술적 행동들에서 활성화는 (예를 들어, 제스처를 위한 구동성이나 언어적 표현의 활성화 같은) 조작적인 과정들의 활성화다.

인지 영역과 행동 영역의 놀이적 체제의 존재는 간단하게 이해될 수 있는 문제가 아니다. 적어도 우리가 자연주의적 틀 안에 있다면 말이다. 즉 우리가 미적 주의력의 발생이 예술적 활동과 마찬가지로 인류의 생물학적 진화에 뿌리내린 하나의 문화적 계보에 결부될 수밖에 없다는 방법론적 가정을 받아들인다면 말이다. 여기에서는 미적인 것의 극단에 상응하는 정신적 활동에 집중하려 한다. 우리가 만약 생물학자들과 심리학자들이 인간의 인지적 행동들의 계보에 대해 가르친 바로 눈을 돌린다면, 우리는 인지적 과정들의 계통 발생학이 결국은 실용적으로 제약을 받는 탐색의 계통 발생학이라는 것을 알게 될 것이다. 인간의 인지적 행동들은 "유용성"에 의해 그 동기가 부여되기도 한다. 즉 이 행동들을 개인의 이익을 원동력으로 삼는 행동으로 매개 없이 변환할 수 있다는 것이다. 먹을 것을 찾거나, 포식자로부터 도망치거나, 동종을 식별한다거나 등의 경우가 여기에 속한다. 미적 행동들의 발생의 문제는 그러므로 더 일반적인 문제의 하나의 특이한 양상이다. 자발적으로

유도되고, 실용적 측면에서 불충분한 결정으로 귀결되는 인지 활동의 발생에 대한 문제인 것이다. 더욱 구체적으로 질문하자면, 어째서 우리는 모든 위험과 단적 욕구가 없는 상황에서 인지 활동을 일으키는 정신적 구성 단위들을 대기 상태standby에 놓지 않는가?[6]

우리가 그러한 [정신적 구성 단위들을 대기 상태에 놓는] 태도를 취하지 않는다는 사실은, 인간의 의식적 삶을 특징짓는 주의력과 영구적 재숙고보다 훨씬 더 경제적인 것이다. 이 사실은 부분적으로 가설적이고 사변적이기까지 하지만 하나의 장황한 역사로부터 나온다. 생명체의 진화 과정에서 가장 원초적인 인지적 탐색은 신체에의 근접, 즉 직접 접촉으로 특징지어지며, 동력적 행위들에 직접적으로 연관되어 있다. 자극과 [그에 대한] 응답은 간결한 반응성 순환 회로에 의해 보장되는 것이다(여기에는 잠복기가 없다). 사실 가장 원초적인 생명체(예를 들어 아메바)는 촉각으로만 인지적 정보를 얻을 수 있고, 유입되는 각각의 신호는 동력적 반응으로 바로 변환된다(신호의 종류에 따라 앞으로 전진하거나 뒤로 물러나거나 삼키는 것 따위). 이러한 신호 수용은 신속한 반응을 가능케 해 주지만 예측 능력은 매우 축소되어 있다. 그 이유는 이러한 수용이 일차적으로 신체에의 접근에 달린 문제이기 때문이다(시간적으로 신호의 발생은 신호의 출처와의 물리적인 접촉과 동시다

6　이 질문은 사실 인류가 도래하기 전에 생긴 문제다. 인지적 주의력의 내생적 활성화는 인간에게만 특별히 주어진 것이 아니기 때문이다.

발적으로 이루어진다). 또 다른 이유는, 그것이 짧은 반응 회로 안에 통합되어 있기 때문이다. 이 회로가 끊길 경우 인지적 자극은 필연적으로 사라지게 될 것이다(이러한 유기체들이 갖고 있는 정보적 기억력은 단기적 기억력이며, 반응이 이행되고 나면 지워진다). 이러한 종류의 유기체들은 공간적으로 구조화된 환경에 있을 경우, "무관심한" 정보, 즉 행위소적 탐색exploitation actantielle을 직접적으로 따르지 않는 정보를 받아들일 수 없다. 신체에서 떨어져 있는 (그러므로 공간상에서 멀어진) 출처들에서부터 정보를 얻어 내고, 동시에 정보 수용과 동력적 반응의 유발 사이의 자동 연결을 해제할 수 있는 능력을 가진 유기체가 등장하면서, 인지적 진화 과정은 큰 도약의 국면을 맞이한다. 인간의 경우 몸에서 떨어진 출처에서 정보를 얻게 해 주는 후각, 청각과 시각이 여기에 포함된다. 이러한 감각들은 환경과 거리를 두고 위대한 시간적 예측의 힘으로 무장하며, 구조화된 공간적 정보를 갖게 해 준다. 그리고 바로 이 예측의 힘과, 이와 맞물린 장기적 기억 능력의 발달이 [자극] 정보 수용과 동력적 반응 간의 자동적 연결을 단절해 주는 것이다.[7] 사실 신체와 떨어진 곳에서부터 수용되는 정보들을 탐색하는 유기체의 경우, 위험을 감지하는 체계의 자극은 즉각적 동력 반응의 유도로 변환되는 것이 아닌, 오로지 진행되고 있는 활동의 중지, 그리고 접근 가능한

7 이에 대해서는 Daniel Dennett, *La conscience expliquée*, Éditions Odile Jacob, 1993, chap.7 참고.

다중 양식의 정보들을 활성화시키고, 읽고, 비교하게 해 주는 감각적 장치들의 포괄적 활성화로 변환된다. 우리는 이러한 종류의 반응을 행위소적이 아닌 순수하게 인지적인 반응이라 부른다. 방향을 결정하는 응대인 것이다. 어떤 동물이 방향을 결정하는 응대의 과정에 진입할 때 그것은 자동적으로(그러므로 전주의적préattentionnel으로) 행동을 조종하는 단계, 즉 그것의 활동들이 뇌의 특화된 하부 체계에 의해 조종되는 단계에서, 모든 관련 정보가 중심부에서 종합되는 중심화된 조종의 양식으로 이행한다. 근접 정보information proximale에서 원위 정보information distale로의 이행은 그러므로 새로운 행동 레퍼토리의 태동을 위한 이행이며, 이는 중추적 주의력에 의해 제어되는 지연된 동력적 반응으로 만들어진다.

다수의 학자에게 있어 우리가 무관심적 호기심이라 칭하는 것, 즉 실용적인 효용성과 직접 결부되지 않는 인지적 관심의 존속은 방향을 설정하는 반응의 활성화가 점점 빈번하게 일어나며 생기는 것이다. 이러한 빈도의 증가는, 내적 정보 수용 상태의 반복되는 현실화 과정들의 일반이 예측의 구조화를 갱신함update으로 인해 그들 자체로 이미 유용화된다는 사실로 설명될 수 있을 것이다. 데닛Dennett에 의하면, 이 과정은 외부 자극들에 대한 직접적 제어이기를 멈추고 내생적 방식으로 유도되면서, 방향을 설정하는 반응의 양식은 서서히 "습관habitude"으로 변한다. 다시 말해, 방향을 설정하는 반응은 "스스로의 목적으로"[8] 정보를 획득하기 위한 전략으로 탈바꿈하는 것이다.

미적 행동의 발생은 이러한 일반화된 틀에 재편입되면서 그 신비로움이 다소 수그러든다. 왜냐하면, 이 발생의 기능적 특수성은 제어의 역할을 도맡는 주의적 활동 그 자체에 의해 유발되는 만족에 있다는 사실에서 기인하고, 그러므로 이 발생을 내생적인 호기심의 활성화로 볼 수 있기 때문이다. 이 발생은 내생적 호기심의 총칭적générique 형태와는 구분되어야 한다. 이 형태는 즉각적 실용성에 의해 촉발되지는 않더라도 그 자체로는 미적이지 않다. 보기 위해 보는 것은 미적 목적 내에서 보는 것과 같지 않다. 이는 미적이지 않은 인지적 활동이 (불)만족의 차원에 속하는 감정적 효과들을 낳지 못한다는 말이 아니다. 그러나 가장 흔히 일어나는 인지적 상황들에서 이 비-미적 (불)만족은 인지적 시퀀스의 결말에 의해 얻어진다. 우리가 어떤 문제를 해결할 때 만족감은 우리가 해결책을 찾을 때 발현되고, 불만족은 우리가 그것을 찾지 못할 때 따라올 것이다. 허나 내가 소설 한 권을 읽을 때에는 그 역학이 매우 다르다. 만족의 가변적 징후가 나의 읽는 행위 전체를 제어한다. 이야기의 결말에 다다르게 되면 감상적 관계는 끝나게 된다. 만족을 유발하는 것과 거리가 멀어지게 되는 것이다. 그러므로 이 경우는 식별의 작용함 그 자체로써 얻어지는 (불)만족에 대한 것이지만, 전자의 경우 (불)만족은 활동의 결과가 그 원인이었던 것이다. 다른 말로 하면, 미적 주의력은 그것이 만들어 내는 만족의 징후의 충동 아래

Daniel Dennett, *op. cit.* 참고.

결속되어 기능한다는 의미에서 자기-목적론적autotéléologique이다.

혹자는 미적이지 않은 목적을 갖고 행해지지만 인지적 주의력의 전개에 결부된 (불)만족의 징후를 동반하는 식별 작용들이 존재한다고 반박할 수도 있을 것이다. 그러나 두 가지 상황을 구분할 수 있는 여지는 충분한 것으로 보인다. 첫 번째로, (불)만족의 구성 요소가 순수하게 우발적인 경우, 즉 인지적 활동이 아닌 다른 요인들에 의해 촉발될 경우들을 떼어 놓아야 할 것이다. 그리고 이는 미적 행동에도 똑같이 적용된다. 두 번째로, 인지적 활동activité cognitive의 자기목적성과 미적 행동conduite esthétique의 궁극적 자기목적성 문제를 구분해야 한다. 많은 경우에서 미적 행동은 설령 인지적 활동에 내재적인 만족의 징후에 의해 제어된다 할지라도 우리 삶 속에서 다수의 "초월적" 기능을 수행한다(이는 미적 행동의 대상이 예술 작품일 경우에도 마찬가지다). 즉, 미적 행동들은 자기목적론적이지 않다. 다시 말해, 미적 감상과 다른 종류의 활동들과 비교되는 미적 행동의 쾌락주의적 가치 평가는 구분되어야 한다. 이렇게 놓고 보면, 규범화된 인지적 행동들이 자의로 인해 미적 행동들로 변화하는 것을 저해시킬 수 있는 여지란 없다. 일반적으로, 어떤 전문가가 한 그림을 연구할 때, 그는 미적 활동을 수행하는 것이 아니라 연구가 진행되는 동안 적어도 한 번은 감상적 태도, 즉 미적 태도를 취할 것이다. 초등학생에게 아무리 걸작 고전들을 되새김질시킨다 하더라도, 이따금 "그들 스스로를 위해" 만족이나 불만족에 따라 교과서적 문맥은 망각될 수도 있다.

이러한 기능적 인지 작용과 미적 목적을 갖는 식별 사이의 자율적 이행 단계들은 몇 가지 근거로써 해명된다. 먼저, 유전적 프로그램화 또는 문화적 침투에 관한 이유로, 어떤 사건과 대상의 종류들은 미적 태도를 거의 자동적으로(다시 말해, 의식적 결정을 내리지 않고도) 채택하도록 유도하는 촉발 신호와 같이 기능한다. 가장 다양한 범위의 문화들 속에서 인간은 꽃을 대면할 때 어떤 미적 태도를 자발적으로 취한다. 인간 행동을 연구하는 행동생태학자들은 이러한 식물 애호가 유전적으로 프로그램화되어 있다고 본다. 이 가정에 모든 사람이 동의하는 것은 아니다. 특히 인류학자 중 일부는 이러한 미적 이입investissement esthétique의 절대적 일반성에 문제를 제기한다.[9] 그러나 이러한 현상이 각기 독립적으로 진화해 온 여러 문화에서 재차 발견된다는 사실은 위 가정[미적 태도의 유전적 프로그램화]이 적어도 인간의 기초적 동기에서 기인한다는 것을 보여 준다. 이 동기가 유전적으로 정초되었건 단순한 진화적 유비를 표출traduire하건 간에 말이다.[10] 더욱 특징적인 경우도 있다. 인간의 얼굴에 대한 미적 이입이 그것이다. 이러한 태도는 모든 문화에서 발견된다. 보이는 아름다움이나 추함에 대해 긍정적이거나 부정적으로 반응하지 않고 인간의 얼굴을 관찰하기란 매우 어려운 일이

9 본서의 pp.81-82 참조.
본 번역서의 「미적 관계의 행동학과 인류학을 위하여」절의 일곱 번째 단락 참조.

10 유전적으로 정초된 상동(相同)과 진화적 유비 간의 구분에 대해서는 본서의 pp.77-80 참조.
본 번역서의 「미적 관계의 행동학과 인류학을 위하여」절의 다섯 번째 단락 참조.

다. 그리고 만약 이러한 반응의 생물학적 기반을 성적 충동에서 찾을 수 있다면, 그 반응이 특수하게 미적인 반응으로 변환될 때에는 그러한 충동에서 벗어난다고 보아야 할 것이다. 인간 얼굴의 특징들을 탐색하는 일이 모든 성적 욕구로부터 자유로운 (불)만족을 야기한다는 의미에서 그렇다. 이러한 미적 태도의 자율성에 대한 단서는, 우리가 여러 금기사항으로 인해 잠재적 성적 동반자들의 장에 진입할 때 배제되었던 얼굴들을 (긍정적 또는 부정적으로) 감상한다는 사실에서 찾을 수 있다. 덧붙이자면, 식물 애호와 인간의 얼굴에 대한 미적 감상의 경우들은, "자연적 아름다움"에 대한 우리의 감상이 항상 예술적 감상에 종속되어 있다는 ―자연이 예술을 모방한다는 와일드Oscar Wilde의 공식으로 추려지는― 테제가 사실무근임을 보여 준다.

특정 미적 반응들réactions esthétique이 유전적으로 사전에 프로그램화되어 있다는 가정을 제시함은 바로 이 반응들의 상호 문화적 변이와 양립 불가 관계에 있지 않다. 인간의 얼굴, 더 넓게는 인간 신체의 경우, 미적으로 이입된 특징들이 문화에 따라 변이한다. 어떤 문화에서는 눈이, 다른 문화에서는 입술이, 넓은 의미에서의 게슈탈트가, 또는 목덜미 등이 중시된다. 마찬가지로, 식물에 대한 애호가 "보편적" 미적 대상을 제한 짓는다고 가정할 때, 모든 경우에서 미적 의미를 지니는 꽃의 종류는 문화마다 다르게 나타난다. 예를 들어, 중국과 일본에서는 오얏나무와 벚나무의 꽃이 미적 대상으로서 우선시되지만, 유럽에서는 그것들의 미적 잠재성의 관

점에서보다 그것들이 맺는 열매에 더 관심을 보인다. 만일 꽃의 여러 종류를 그것들의 미적 관심에 따라 정리한다면, 오얏꽃과 벚꽃보다는 장미를 더 중요시한다는 것이다. [반면] 중국과 일본에서는 순서가 다를 것이다. 여기서 더 나아가, 우리는 실용 식물과 장식 식물의 구분이 동아시아 문화권에서보다 서구에서 더 극명하다는 사실이 위 차이를 설명할 수 있다는 가정을 세워 볼 수도 있을 것이다. 이 사실은 더욱 근본적인 차이의 징후를 이룬다. 여러 복잡한 역사적 이유로 인해 서구는 실용의 영역을 미적 행동을 야기하는 영역으로부터 꽤나 극명하게 구분한다. 반면에 일본의 경우, 이 두 영역의 상호 작용을 더욱 중시한다. 이는 도자기가 실용적 대상임에도 도자기 예술이 주도적 예술로 발돋움할 수 있었음을 보여 준다. 그리고 시詩는 그것의 미적 합목적성과 결합하여 직접적인 실용 기능을 가진다. 문제를 일으킬 수 있는 사실에 대한 모든 직접적 진술을 금기시하는 봉건 시대 궁정과 같은 영역에서의 간접적 소통을 예로 들 수 있다. 정리하자면, 미적 행동이 생물학적 기반을 갖고 있고 인류학적 불변항이라는 사실, 같은 맥락에서 미적 행동의 활성화 중 특정 일부가 궁극적으로는 유전적으로 미리 프로그램화된다는 사실은 목적과 행동의 문화 교류적 균일성 학설을 전제하지 않는다. 이러한 상황은 언어의 영역에서도 마찬가지다. 언어적 능력이 유전적 기반, 보편 문법에 기초를 둔 사실이 언어적 다양성과 호환되지 않는 것은 아니다.

지향성의 사실로서의 미적 관계

지금까지의 간략한 서술로 우리는 미적 관계의 분석적 모델을 인간의 지향적 행동 개념을 통해 구상할 수 있게 되었다. "intentionnel"이라는 형용사는 여기서 두 가지 의미를 지닌다. 미적 관계는 브렌타노Franz Brentano가 부여한 의미에서의 지향성Intentionnalité의 사실들이 이루는 영역의 일부다. 미적 관계는 항상 (정신적) 표상 활동이기 때문이다. 그러나 [미적 관계는] 평범한 의미에서 의도intention를 가리키기도 한다. 왜냐하면, 그것은 그것을 다른 표상 활동들[11]과 구분하게 해 주는 특수한 의도에 의해 유도되기 때문이다. 지향성

[11] 회송 관계(relation de renvoi)로서의 지향성(intentionnalité)[원문 그대로]과 목적으로서의 의도(intention) 간의 구분(과 관계)에 대해서는 John Searle, *L'intentionalité. Essai de philosophie des états mentaux*, Paris, Éditions de Minuit, 1985, p.17 참고. Jean-Marie Schaeffer, *Les célibataires de l'art. Pour une esthétique sans mythes*, Paris, Gallimard, 1996, pp.65-77도 참고 바람.
셰퍼는 상기된 저작 『범예술의 독신자들: 비신화적 미학을 위하여』에서 'Intentionnalité'를 현상학에서의 '지향성', 즉 "정신적 상태와 현상들이 사물 세계의 대상들이나 상태들에로 회송"되게 하는 의식의 속성을 가리킬 때 사용한다. 한편 'intention(영어에서 intending)'은 어떤 목적을 갖고 행동하려는 '의도'를 가리킬 때 사용한다. 그러므로 의도(intention)는 "지각, 믿음, 기대, 두려움, 욕구" 등 "지향성(Intentionnalité)의 많은 형태 중 하나일 뿐이다."(*op. cit.*, pp.64-65.) 지향성(Intentionnalité)과 의도(intention)를 구분하는 것이 중요한 이유는 "정신적 사실이 의도를 동반하지 않고 지향적(Intentionnel)일 수 있기 때문이다. 내가 지구가 둥글다고 믿을 때, 나의 믿음은 그것이 세계 내의 어떤 상태에 대한 것인바, 하나의 지향적 상태(état Intentionnel)이다. 그러나 이 정신적 상태는 어떠한 의도도 내포하지 않는다. 하지만 두 관념을 구분해야 한다는 사실이 둘 사이에 관계가 없음을 의미하지는 않는다. … 의도가 지향성의 한 형태이기 때문이기도 하지만, 특히 어떤 지향적 사실들은 그것들이 의도적이기 때문에 지향적 사실들일 수 있기 때문이다."(*ibid.*)

의 이 두 가지 의미는 이하 다섯 가지 양상들에 따라 세분화된다.[12]

　　1) 미적 행동은 표상 활동이다. 그것은 항상 어떤 것"에 대한" 것이기 때문이다. 즉, 그것은 자신의 지시 대상을 구성하는 대상으로 유도된다. 이 대상을 우리는 "미적 대상objet esthétique"이라 부를 수 있을 것이다. "미적" 성질이 대상의 내적 성질을 가리키는 것이 아니라 그 대상이 미적 목적 아래 접근될 때 "취득되는" 관계적 성질임을 잊지 않는다는 조건하에 그렇다. 엄밀한 의미에서 (다른 종류의 대상들과는 대립시킬 수 있는) 미적 대상들은 존재하지 않는다. 어떤 대상들이나 사건들(자연 세계, 실용적 대상들, 예술 작품…)을 개입시키는 미적 행동만이 있을 뿐이다. 미적 행동을 만들어 내는 지향적 양식modalité Intentionnelle은 더 정확하게 말하면 세계를 향한 인지적 관계에서 비롯된다. 본 장의 도입부에서 소개된 목격담들이 보여 주듯이, 우리는 미적 행동에 진입할 때 소리를 듣고 형태를 바라보거나 글을 읽는 등, 우리가 세계에 대해 갖는 주의력 발산의 일부를 이루는 수많은 행동에 맡겨진다. 그러므로 "평범한" 인지적 관계와 구분되는 특수하게 미적·인지적 관계로서 미적 행동을 정의할 수는 없다. 오직 인지적 관계를 과학적 연구 관계와 동일화하는 것 —이 동일화가 미학적 학설의 출생증명서에 등록되었다 할지라도— 만이 [미적·인지

12　　여기서 다루어진 성찰들은 필자의 "Qu'est-ce qu'une conduite esthétique?", *Revue internationale de philosophie*, no. 4, 1996, pp.669-680를 수정한 것이다.

적 관계로서 미적 행동을 정의하려는] 위와 같은 발상에 외관상의 적
합성을 부여할 수 있었다. 다른 말로 하면, 인지적 관계와 특수하게
미적인 세계에의 관계 간의 대립 구도는 과학적 연구와, 깨어 있는 우
리의 삶과 공외연적인 세계에의 주의력으로 말미암는 "평범한" 인지
적 관계 간의 구분으로 귀결될 수 있는 것이다.

2) 우리는 인지적 관계 내에서 동일화하고 이해하며, 그런 행
위를 해석하면서 세계가 우리에게 주는 영향력을 수용한다. 즉, 우
리에게 타당한 표상을 형성하는 것이다. 설의 말[13]을 빌리자면, 인지
적 관계의 방향 설정은 정신에서부터 세계로 이어진다. 도구적 단계
의 관계 내에서 우리는 우리의 욕구에 세계를 맞추지만, 인지적 관계
에서 우리는 우리의 표상을 세계에 맞춘다. 이러한 방향 설정은 인지
적 관계를 신경학적으로 구성한다. 즉, 그것은 자신의 기능적 구조에
서 기인하며, 그러므로 미적 행동 역시 구성한다. 이는 미적 주의력
이 옳을 수도, 틀릴 수도 있다는 것을 의미한다. 그러므로 그것은 상
호 주체적 승인의 과정에 접근할 수 있다. 내가 한 작품을 해석할 때
에 실수를 범할 수 있고 다른 이들이 나의 실수를 지적해 줄 수 있다.
만일 이러한 평범한 [사실 관계에 대한] 확인 과정이 그토록 드물게
이루어진다면, 그것은 철학이 인지적 관계에 대한 분석을 대수롭지

13 John Searle, "Taxinomie des actes illocutoines", in *Sens et expression*, Edition
de Minuit, 1982, p.42.

않지만 더욱 근본적이기도 한, 매일같이 우리로 하여금 살(아남)도록 (sur)vive 해 주며 세계 내에서 방향을 잡을 수 있도록 해 주는 인지적 활동들보다는, 학술적 연구investigation scientifique라는 고도로 반성적인 행동에 집중시키기 때문이다. 물론 이 반성성의 부재는 일상에서의 인지적 관계의 구현의 결함과는 거리가 멀며, 작용성에 있어 필요불가결한 조건임은 두말할 필요도 없다. 학술적 연구의 규범을 구성하는 반성적 제어의 과정으로 분석을 집중시키는 (더 바람직하지 않은 경우, 절대적 확실성 등을 기반으로 하는 철학적 기능주의로 말미암아 반성적 제어 과정들을 정당화하는) 인간(그리고 살아 있는 모든 존재)은 후세에 이러한 불행한 이상을 전수할 만큼 오래 살 수 없을 것이다. 구체적으로 말하면, 예를 들어 "아름다운 것"에 대한 시각적 관조가 기초적 목표visée fondatrice에 기입되지 않는다는 사실이 미적 관조의 행위 내에서 "현실"보다 "외관"만이 중시된다는 것을 의미하지는 않는다. 그것은 도리어 단순하게 미적 행동이 시각적 활동에 기반을 둘 때 작용하는 현실이 학술적 연구가 아닌 공동 지각의 현실임을 의미한다.

3) 미적 행동이 세계에의 인지적 관계로써 뒷받침되고 그로써 (도구인인 관계, 평가적 관계와 인지적 관계와 구분되는) 실제 관계를 설립하지 않는다 하더라도, 우리는 조지 디키George Dickie가 어떤 사물에 대해 미적 태도를 취함이 그 사물에 대해 주의력을 발휘한다는 사실로 환원된다 주장하며 미적 태도 그 자체가 그저 신화[14]라 말

할 때 그를 따라서는 안 될 것이다. 만약 미적 행동이 세계에의 인지적 관계에서 비롯되는 지향적 활동activité Intentionnelle을 통해 실제로 발생한다면, 미적 행동은 적어도 자신을 같은 종류의 지향적 활동을 통해 실현되는 다른 행동들과 구분 짓게 하는 또 다른 특징을 갖고 있다. 우리가 살펴보았듯이 이 특징은 환원 불가능한 행동을 야기하며 그것의 목표 지향visée 안에서 구성된다. 즉, [이 특징은] 인지적 활동이 일어나고 있을 때 우리를 인도하는 의도 안에 있다. 우리가 미적 행동에 스스로를 맡길 때, 우리의 목적은 인지적 활동이 진행되고 있을 때 그 활동이 만족의 출처가 되게 하는 것이다. 이러한 의도는, 우리가 미적 관계에 자주 충동적으로 임한다는 사실에서 볼 수 있듯이, 미리 결정된 의도일 필요는 없다. 그러나 미적 관계는 우리의 인지적 활동을 통제하는 행위 내에서 의도를 구성해야만 한다.[15] 그러므로 미적 행동의 환원 불가능성은 그것이 인지적 활동에 부여하는 특수한 기능에서 기인한다. 이 특징은 미적 행동을 우리의 인지적 활동을 수행하면서 발현되는 다른 행동들과 구분하게 해 준다. [이 다른 행동들은] 다양성의 문제를 넘어 인지적 활동을 그 활동의 지속 과정 내에서 유발되는 만족의 극대화만을 목표로 발현시키지 **않는다**는 공통점을 갖는 행동들이다. 그러니 인지적 활동들에 진입할 때 우리가

14 George Dickie, *Le mythe de l'attitude esthétique* (1964), trad. franç. dans Danielle Lories (éd.), *Philosophie analytique et esthétique*, Méridiens-Klincksieck, 1988, pp.115-134.

15 사전 규정된 의도(intention préalable)와 행동 내 의도(intention en action) 간의 구분에 대해서는 John Searle, *L'intentionalité, op. cit.*, p.107 이하 참조.

갖는 목표들의 다양성에 대한 사전 기술description préalable을 요구하는 더욱 구체화된 분석이 필요해지는 것은 당연하다. 인지적 활동이 미적 행동의 받침대로 작용하게 될 때, 이 인지적 활동의 자기목적론적 성격의 더욱 정확한 이미지를 도출하게 해 줄 수 있는 기술이 필요한 것이다. 끝으로 다시 한번 상기해야 할 것은, **인지적 활동**이 자기목적론적이라는 사실이 미적 행동 그 자체가 [인지적 활동과] 같은 성질을 갖고 있음을 의미하지 않는다는 것이다. 인지적 활동은 이와는 다르게 더 포괄적인 목표의 틀 내에서, 예를 들어 실존적 질서 내에서 기능하기도 한다.[16]

　　4) 미적 행동의 환원 불가능성은 그러므로 미적 행동의 인지적 활동을 구성하는 특수한 기능성에서 기인한다. 인지적 활동은 내생적 만족의 상태, 주의력이나 식별로서의 정신적 활동에 의해 촉발된 상태에 대해 기능적이다. 염두에 두어야 할 것은, 만족의 직접 출처는 대상에 대해 수행된 표상 활동이지 이 대상 "그 자체"가 아니라는 것이다. 이것이 똑같은 하나의 대상(예를 들어 한 예술 작품)에 대해 개별자에 따라 다양한 감상이 촉발될 수 있는 이유 중 하나이다. 다른 말로 하면, 미적 입장들의 대립의 근원 중 하나는 하나의 같은 대상에 대해 다른 개인들이 구축하는 표상들이 서로 일치하지 않는다는 사실이다. 그러므로 미적 감상이 수정될 수 있다는 인식은 오류이

16　　Jean-Marie Schaeffer, *op. cit.*, pp.135-137 참고.

다. 실제로 수정될 수 있는 것은 인지적 활동, 즉 표상이다. 감상의 개연적 변화는 이러한 주의력상의 변화가 가져오는 하나의 효과일 뿐이다. 더 일반적으로, 미적 관계에 대한 올바른 이해의 원동력은 (불)만족이 판단 행위가 아닌 인지적 활동의 효과임을 인정하는 데에서 나온다. 나는 내가 만족해한다거나 불쾌해한다는 것을 **판단**하지 않는다. 나는 [(불)만족에 대한] 실행에 나 자신을 국한시킬 뿐이다. 내가 사물들이 저러한 대신 이러하다는 사실에 의거해 행동하듯이 말이다. 물론 (불)만족은 표상적 내용과 대상을 갖기에 지향적 정신 상태état mental Intentionnel이며, 여기서 대상은 내 주의력이 도달하는 작품이거나 자연 현상이다. 표상의 내용으로 말할 것 같으면, 내가 그 대상이나 작품에 대해 갖는 믿음들의 총체다. 다시 말해, 한 작품이 나에게 미적 만족을 가져다주면, 이는 내가 그것이 특정한 속성들을 갖고 있으며 이 속성들이 내가 보기에 욕구를 자극한다고 믿는다는 것을 의미한다. 나의 눈에 작품이 만족스럽지 못하다면, 그것이 갖고 있다고 믿는 속성들이 욕구를 자극한다고 여기지 않는 것이다. 그러나 욕구될 수도 있고 그렇지 않을 수도 있는 이 속성들의 성격은 어떤 믿음도 아니고 판단 행위도 아닌, 그 속성들을 이입시키고 그들에게 긍정적 또는 부정적 가치를 부여하는 정동affect이다.

5) 모든 만족과 불만족은 우리를 쾌하게 하거나 불쾌하게 하는 사물들이나 대상의 상태에 대한 "관심적intéressé" 관계를 시사한다. 미적 행동도 이에 해당된다. 앞서 보았듯이, 만일 한 작품이 나를 쾌

하게 하거나 불쾌하게 한다면, 그것은 내가 그것의 속성들에 대해 갖는 어떤 믿음들(내가 그것에 부여하는 주의력의 지향적 내용contenu Intentionnel을 형성하는 믿음들)을 품고 있다는 것을 전제할 뿐만 아니라, 그것이 갖고 있다 여겨지는 이 속성들이 나에게 욕구를 불러일으키거나 그렇지 않은 것으로 보인다는 것 역시 전제한다. 다시 말해, 미적 행동이 [곧] 관심적인 행동인 것이다. 왜냐하면, 모든 감상적, 평가적 행동과 마찬가지로 미적 행동은 궁극적으로 우리의 욕구들의 경제에 뿌리내리고 있기 때문이다. 감상이나 미적 판단이 무관심적이라는 테제가 의미를 가질 때는, 관심이 대상들의 용도이건 윤리적 관심이건, 우리가 칸트를 따라 관심을 오직 표상의 대상들에 부여하는 그렇고 그런comme tel 관심과 동일시할 때이다. 우리는 칸트가 미적 관계 내에서 나를 쾌하게 하는 유일한 것이 대상의 표상이며, 내가 그[대상]의 실존에 대해 무관심하다는 사실에 의거하여 미적 만족의 무관심적 성격을 설명한다는 것을 알고 있다. 이러한 생각이 미적 관계 내에서 만족이 인지적 활동 자체에 의해 촉발된다는 사실에 주목하도록 이끈다면 [그러한 생각은] 깊은 적확성을 가질 수 있다. 그러나 이것이 미적 관계가 무관심적임을 뜻하지는 않는다. 그저 표상된 것으로서의 대상의 속성들에 관심이 부여된다는 것을 알게 될 뿐이다. 이 관심이 실용적이거나 윤리적인 관심과 ─호환되지 않는 것은 아니지만─ 매우 다른 것은 사실이지만 [그것은] 여전히 관심이다. 위베르 다미쉬Hubert Damisch가 프로이트Sigmund Freud를 따라 주장하듯이, "사물은 그것에 대한 욕구에 따라 그 가치가 측정"된다는

것, 즉 감상이나 평가가 ─그리고 그 평가의 종류가 어떻든 간에─ 있다는 단적인 사실은 어떤 관심을 시사한다.[17]

특수하게 미적인 인식은 존재하는가?

내가 변호하는 전제, 즉 미적 행동은 인지적 관계relation cognitive, 주의력attention이나 식별discernement에서 비롯된다는 전제는 물론 나의 고유한 발견이 아니다. 그것은 18세기의 철학적 미학의 탄생까지 거슬러 올라간다. 이러한 의미에서 우리는 철학적 미학이 그것의 목적을 사유할 수 있도록 하는 모든 요소를 시초부터 이미 가지고 있었다고 말할 수 있다. 우선 (그리고 바움가르텐Alexander Gottlieb Baumgarten에게서부터) 철학적 미학은 미적 관계를 하나의 인지적 관계로 정확하게 이해하였다. 그다음, 철학적 미학은 (칸트에게서 그 전형을 볼 수 있듯이) 미적 합목적성과의 인지적 관계에서 기능적 특수성을 도출해 내는 데에 성공했다. 즉 철학적 미학이 (불)만족과의 내재적 관계를 유지한다는 것이다. 마지막으로 (자연미를 고려함으로써) 철학적 미학은 ("하기faire"와 "할 줄 알기savoir-faire"로 이해되는) 미적 관계와 예술적 관계 간의 혼동을 피하는 수단들을 동원했다.

17 Hubert Damisch, *Le jugement de Pâris*, Éditions Flammarion, 1992, p.45.

그러나 철학적 미학은 그것의 차후 발전에 저항하기를 멈추지 않았던 핸디캡 역시 떠안고 있었다. 즉, 시작부터 그것은 외적 쟁점들과 연관되는 목표를 위해 미적 사실들을 도구화하였다. 다른 말로, 철학적 미학의 출생증명서는 미학적 학설doctrine esthétique의 그것이기도 하다. 사실 미적 관계의 문제는 이중적 국면을 드러냈다. 인식의 합리주의적 이론에의 "감각론적aisthétique" 보충 요소를 탐색하는 문제(바움가르텐), 그리고 인간에게 고유한 인지 능력으로서의 오성entendement과 이념들의 도구로서의 이성의 매개뿐만 아니라, 관심적 감각의 동물성과 선Bien의 지극히 정신적인 본성을 매개하는 장을 마련하며 인체의 초월론적 정체성을 보장하기 위한 근본적 목표 지점의 문제(칸트)가 그것이다. 이는 이후의 많은 철학자로 하여금 미적 관계를 관념적으로 합리적인 인식의 비합리적 "잔여reste"로서, 또는 초감각적이면서 초합리적인 직관으로서 다루게 했다. 또한 인식형이상학적 이원론(개념적인 것conceptuel 대 지각적인 것perceptif, 합리적인 것rationnel 대 실증적인 것empirique, 정신적인 것spirituel 대 감각적인 것sensible)이 우리가 인간의 인지적 작용에 대해 알고 있는 것들[관련된 과학적 사실들]에 모순됨에도 불구하고, 미학자들은 이러한 틀 내에서 위 문제를 부단히 다루었으며, 바로 그로 인해, 적어도 나의 의견으로는, 존재하지 않는 문제를 풀기 위해 애썼다. 덧붙이자면, 감각적 인식connaissance sensible이라는 패러다임의 확산적 성격은 미학이 예술에 관여하려 할 때 대부분 시각 예술 장르에 특권을 부여하도록 한다. 다른 말로, 미학은 예술

을 나름대로 정의할 수 있다고 주장하지만, 사실은 그것이 채택하는 분석적 범주들은 시각 예술 장르들에만 적용된다. 예컨대, 미학은 언어 예술art verbal의 정당성을 평가하지 못한다. 미학은 시각 예술로의 은유적 귀착을 통해서만 문학 예술의 미학적 작용이 언어를 시적인 "이미지들"의 보고로 변모시킨다는 주장을 할 뿐이다. (음악의 경우에서는 "표현적" 이미지들이 되겠지만 환원 방식은 똑같다.) 만약 미적 사실들에 대한 이해를 개진시키려 한다면 "감각적 인식"의 허울에서 벗어나는 일이 반드시 필요하다. (예술 이론의 영역에서도 마찬가지로 우리는 예술의 본질이 언어 예술에서 자각된다는, 낭만주의 이론에 의해 순환되는 역선입관에서 벗어나야 할 것이다.)

먼저, 어떠한 지각심리학 입문서를 읽어 봐도 알 수 있듯이, 순수하게 감각적인 주의력과 개념적 주의력을 구분한다는 생각은 다분히 상대적인 정당성만을 보유한다. 물론 내가 지각적 자극들의 총체에 주의를 기울일 때, 나는 문맥에 따라 정보 처리의 다른 수준들에 집중하게 된다. 그리고 일반적 법칙에 따라, 내가 생동 세계의 대상, 예를 들어 꽃 한 송이에 미적 주의력을 쏟고 있을 때, 나는 지각적 열거(몇 개의 암술과 수술을 갖고 있는가?), 내적 분석(자가 수정 식물인가?), 또는 개념적 환원(어떤 과科에 속하는가?)을 희생시키며 경험주의자들이 감각자료sense-data라 칭하는 것에 특권을 부여한다. [하지만] 그렇다 한들 이러한 수준에서의 지각적(여기서는 시각적) 주의력은 원초적 감각과는 무관하나 범주상으

로는 이미 항상 사전에 구조화된다. 단순하게 말해, 이 사전 구조화는 전주의적, 비의식적 수준에서 이루어진다. 그것은 부분적으로, 유전적으로 프로그램화되어 있는 장치들에서 기인하며, 또 한편으로는 유아기까지 거슬러 올라가는 미의식 학습에서 기인한다. 예를 들어, 우리의 시각적 지각은 햇살이 하늘에서부터 사물들에 내리쬔다는 전주의적 전제에서 기인한다. 리처드 도킨스Richard Dawkins가 일찍이 1968년부터 병아리들의 경험에 대해 보여 준 것은 이러한 전제가 [후천적인] 실증적 학습에서 기인하지 않는다는 것이다.[18] 이러한 종류의 전주의적 지각적 범주화는 여럿 존재한다. 예를 들어, 형상-바탕의 구분이라든가, 발광 주파수 연속체의 비연속적 색채들로의 분할, 또는 오른쪽과 왼쪽의 망막 이미지 간의 차이들뿐만 아니라, 특히 우리가 머리를 움직일 때 생기는 변위상의 차이들(더 가까이 있는 대상의 외양적 움직임이 더 빠르게 보이는)과 오른쪽 망막 이미지와 왼쪽 망막 이미지 간의 차이들을 수용하는 복잡한 보정 장치들로 인해 하나는 가깝고 하나는 먼 것의 크기들의 자극들을 같은 등급에 있는 것으로 보이게 하는 크기들의 항구성 법칙이 그것들이다. 이들 모두는 범주화임이 틀림없는데, 왜냐하면,

18 병아리들은 태어난 지 고작 3일이 될 때부터 이미 밝은 표면이 상위에 위치되는 3차원적 자극들에 따라 선별적으로 먹이를 쪼아 먹는다. 이러한 성향은 병아리들에게 씨앗의 이미지들을 보여 줄 때에도 드러난다. 병아리들은 가장 밝은 표면이 상향하도록 조정된 씨앗의 이미지들에 부리를 쫀다. 하부로부터 조명이 밝혀지는 유리 우리에서 자란 병아리들도 같은 방식으로 행동하며, 이들의 "개별적" 경험에 따르면 어두운 부분이 상향된 씨앗 이미지들을 선호해야 하지만, 이들 역시 상향된 표면이 더욱 밝은 씨앗 이미지들을 선호하여 쫀게 된다.

자극을 구조화하기 때문이다. 이 구조화는 크기들의 항구성 법칙에서와 같이 자극들 자체의 성질들과 결을 달리할 수 있다. 요컨대 우리가 순수한 감각 소여로 오판해 온 것은 사실 이미 항상 뇌에 의해 구조화된 소여다. 뇌가 자극들에서 주어지지 않은 특징들을 추가한다든가, 그중 특정 특징들을 제외시킨다든가, 그것들을 수정하는 것 모두가 여기에 포함된다. 지각적 환영들은 위 범주화 중 이것저것의 기능의 저촉에 의해 촉발되기 때문에 우리로 하여금 전주의적 구조화를 의식할 수 있도록 해 준다. 그리고 급진적 구축주의가 원하는 것과는 반대로, 이 구조화들은 임의적이지 않다. 칸트주의자들이 생각했던 것처럼 현실에 자신의 보는 방식을 대입하는 정신의 자율성에 대한 표시도 아니다. [지각적 환영들은] 너무나도 단순하게 자연 선택sélection naturelle의 결과물이다. 즉, 비-인간적 현실 자체가 이들을 선별하는 것이다.

미적 주의력을 감각적 인식과 동일시함이 —감각적인 것이 전주의적 범주화와 더 이상 대립하지 않는 더 확장된 의미에서조차도— 잘못된 이유는 또 있다. 미적 주의력이 순수하게 지각적 주의력인 때는 드물다. 이는 예술 작품들의 경우에 특히 잘 드러난다. 예술 작품들은 항상 다층적 정체성을 지닌다. 아서 단토가 보여주었듯이, 이들은 순전히 지각적 관찰을 통하는 적확한 방식으로 동일화될 수 있는 "단순 대상들"일 수 없다.[19] 이들의 정체성은 해

19 Arthur Danto, *La transfiguration du banal*, Éditions du Seuil, 1989. 특히 pp.29-

당 대상의 의도적 지위에 대한 "측면 사고savoirs latéraux"를 통해서만 접근할 수 있는 의도적 —그리고 관례적— 양상들을 항시 동반한다. 구상회화의 영역에서 이러한 다층 구조는 파노프스키Erwin Panofsky에 의해 잘 다루어졌고, 단토는 심지어 단순한 지각적 대상과 이 대상이 지탱하는 예술 작품 간의 구분을 토대로 하나의 조형 예술 이론을 구축하기도 했다. 그러나 이 다층 구조는 음악과 같은 다른 예술 장르들에서도 마찬가지로 드러난다. 이 경우 수용적 적합성은 청자의 역량에 직접적으로 의존한다. 주의력의 대상으로서 [바흐 Johann Sebastian Bach의] 《평균율 클라비어곡집》은 단순히 소리의 수준에서 그것을 듣는 청자와, 음악에 더 조예가 깊은, 대위법과 더 넓게는 음 조직 법칙들이 구성하는 주의적 영역의 틀 내에서 음조를 구조화하는 능력을 가진 청자에게 똑같이 들릴 수 없다. 여기에 덧붙여, 언어 예술 작품의 경우, 순수하게 지각적인 주의력의 역할은 더욱 한정될 수밖에 없다. 종이 위의 잉크 흔적들이나 인간이 내는 소리들을 텍스트나 발화 행위와 동일시하는 것은 당연히 시각적 또는 청각적 감각질qualia의 주제화 수준에서 이루어지지 않고 순수하게 정신적인 통사론적, 의미론적 해석의 수준에서 이루어진다. 이는 지각적 관찰에서 비롯되는 비기호학적 특징들이 언어 예술 작품에 대한 미적 주의력상에서 아무런 역할도 하지 못한다는 것을 의미하지 않는다. 하나의 시에서, 순수한 청각적 자극으로 이해되

73 참고.

는 유포니들은, 리듬과 목소리의 억양에서와 마찬가지로 미적 주의력에 의해 이입되며, 그러므로 지각적 수준에서 긍정적으로 또는 부정적으로 감상된다. 쉽게 말해, 음악의 경우와는 대조적으로, 언어의 영역에서는 미적 주의력을 구성하게 되는 하나의 특징만이 문제가 되지 않는다. 이렇듯, 이 직접 지각적 구성 요소는 문학적 픽션의 장르에서 그 역할이 훨씬 경감된다. 왜냐하면, 핵심적으로 미적 주의력은 표상된 세계 내의 모방적 몰입immersion mimétique의 수준에서 이입되기 때문이다.

결론적으로, 만약 미적 주의력과 "감각적" 지각Perception 《sensible》 사이에 논리적 연결 고리가 없음을 보여 주는 일이 중요하다면, 이와 반대 극단의 논리에 빠져들어, 단순한 지각적 관찰을 통해 접근될 수 있는 자극들은 절대로 작품의 일부가 될 수 없다고 믿어서도 안 될 것이다. 이와는 대조적으로, 많은 예술 장르에서 주의력의 갖가지 수준들은 다분히 지각적 수준을 중심으로 구체화되는 경향을 보인다. 어떤 인지적 과정들에서도 지각은 어떤 형태로건 간에 핵심적 역할을 담당한다는 단순한 이유에서다. 그러므로 쟁점이 되는 것은 미학자들이 지각 과정들과 지각적 자극들에 의해 촉발되는 감상의 중요성을 강조한다는 사실이 아니라, 그들이 지각과 차후 정신상의 정보 취급 간의 인위적 대립을 구축하는 경향을 보였다는 것이다. 실제로는 주의적 과정의 대부분이 모든 수준의 총체의 협력을 의미하는데도 말이다.

나는 미적 행동과 "감각적 인식" 간의 관계들의 문제에 대

하여 세 가지를 지적하려 한다.

 - 먼저, 감각질의 수준으로 집중되는 주의력이 언제나 미적이지는 않다는 것을 상기해야 할 것이다. 주의력은 다른 의도적 활동들activités intentionnelles에도 작용할 수 있다. 꽃 한 송이의 현상적 외관을 가장 정확하게 그려 내야 하는 식물 화가는 미적 행동에 돌입하지 않으면서 감각질의 수준에 주의력을 기울여야 한다. 이 경우 그의 활동은 예술적 활동에서 비롯된다. 왜냐하면, 식물 화가는 모방적 상동homologie mimétique의 진정한 제약들에 의해 국한되는데도 불구하고 이 활동이 이미지들의 기능과 관련된다는 이유로 시각적 표상을 만들어 내야 하기 때문이다. 그는 이 기능적 특수성에도 불구하고 해당 경우를 확대 적용할 수 있는 것이다. 작가의 창작 활동에서 그가 재현하려는 것에 대한 관찰이 갖는 역할은 본래 미적인 것이 아니다. 그의 지각적 활동은 그것이 촉발시키는 (종국의) 만족이 아닌 그가 지각한 것을 미메시스적 자소graphèmes mimétiques로 번역traduire하려는 시도에 의해 유도된다. 설령 본래적으로 미적인 경험이 그로 하여금 바로 그 주제를 선정하게 했을지라도, 그의 창작적 주의력이 집중되는 특징들의 선별은 지각적 감각질을 그림적 감각질로 번역하는 일에 의해 유도된다. 또한 이 선별의 원칙이 바로 그 주제를 선정하게 한 최초의 지각적 주의력의 그것과 합치될 이유는 없다.

 - 둘째, 대상들의 지각적 지위에 있어 문화적 범주화들의 중요

성이 강조되어야 할 것이다. 지각상의 전주의적 범주화 문제에 대한 판단을 유보한다 하더라도, 미적 주의력의 지각적 수준이 일반적으로 문화적 연상들associations culturelles로 채워진다는 것은 엄연한 사실이다. 이러한 점으로 미루어, 미적 주의력의 지각적 수준은 순수한 현상학적 판단중지époché에 국한되지 않는다. 예를 들어, 동백꽃은 일본 문화에서 (그 색채로 말미암아) 피의 이념과 (줄기에서 매우 쉽게 분리되므로) 죽음의 이념과 매우 가깝게 연상된다. 그렇기에 참수로 인한 죽음과 연결된다. 내가 아는 한, 이러한 연상 작용들은 우리의 문화권에는 존재하지 않는다. 미적 주의력의 틀 안에서 주어지는 미적 대상인 동백꽃은 확실히 일본과 유럽에서 같은 지위를 갖고 있지 않다. 그것은 매우 다른 정동적 결집체들과 연관되기 때문이다.

- 마지막으로, 미적 주의력이 지각적 수준과 의미론적-언어적 수준만이 아닌 상상의 영역까지 이입시킬 수 있다는 것을 잊어서는 안 될 것이다. 심복이 잡초 사이에서 곤충들을 관찰하면서 야수들이 형상화되고 둔덕들이 산이 되며 땅의 구덩이들이 골짜기가 되는 숲을 상상한 것을 상기하자. 이 모든 것은 상상된 우주를 형성한다. 이를 통해 어린아이는 그만큼 상상적인 여정을 떠난다. 그가 진입하는 정신적 활동의 종류는 우리가 허구적 이야기를 읽거나, 조형적 그림을 보거나, 영화를 볼 때 진입하는 활동과 같다. 이 두 경우는, 자주적 정신세계를 펼치기 위한 미메시스적 실마리와 같은 맥락에서, 이야기, 그림적 재현이나 영화의 시퀀스를 활용하는 상상적 탐색에 대한

것이다. 재현적 작품에 의해 촉발된 상상적 활동, 예를 들어 소설의 경우에서 상상되는 우주는 텍스트에 대한 나의 이해, 즉 인지적 주의력으로부터 외삽外挿된다. 이는 작품이 내가 그것으로부터 구상하는 상상적 우주를 충분히 결정짓지 못하므로 외삽에 대한 것이다. 그러나 이 외삽이 작품의 속성들에 의해 제약을 덜 받는 것은 아니다. 지각 작용의 경우에서처럼, 나는 실수를 할 수도 있다. 예를 들어, 나는 두 등장인물들을 혼동할 수 있고, 어떤 전개가 일어나는 시대를 착각할 수도 있다. 다시 말해, 나의 상상적 탐색은 그것을 불러일으키는 대상에서 그것이 맞거나 틀리다는 승인을 얻는다. 심복의 경우에서 상황은 얼핏 보기에는 이와는 다를 수 있다. 우리는 여기서 어린아이가 자신의 상상적 우주를 스스로 만들어 낸다는 이유로 상상적 활동이 인지적 주의력보다는 행동하기faire에서 온다고 이의를 제기할 수도 있다. 그러므로 이 경우는 미적 관계보다는 전형예술 활동activité protoartistique에 대한 것이 될 것이다. 현실에서 어린아이가 자신의 상상적 우주를 개시하는 은유화하는 전제들을 상정하면, 그 이후에 일어나는 어린아이의 상상적 활동은 소설가의 텍스트에 의해 독자의 활동이 국한되는 것처럼 그가 관찰하는 곤충들의 실제 활동들에 국한된다. 예술 작가와는 반대로, 어린 남자아이는 상상적 우주를 창작하지 않고 그것을 관찰하는 데에 자신을 국한시킨다. 오직 그 시발점만이, 즉 곤충들의 실제 세계와 거시적 우주를 상상적으로 동일화시키는 행위만이 미적 주의력의 논리를 벗어난다. 이 상황은 사실 구름의 형성 과정에서 얼굴의 형태나 바위의 윤곽을 발견하게 하는 상

황과 크게 다르지 않다. 여기에서도 은유적 관례가 설립된다면 우리는 다분히 규범적인 인지적 활동의 관계에 놓이게 된다. 그러므로 이러한 종류의 상상적 활동은 미적 관계로부터 비롯된다. 그것은 심지어 유아기에서 가장 널리 볼 수 있는 종류의 미적 경험을 구성할 수도 있다.

미적 관계의 행동학과 인류학을 위하여

초문화적, 인류학적 관점에서 미적 관계를 논하는 일은 당연히 요술봉으로 문제를 단숨에 해결해 주지 않는다. 여러 다른 문화 내에 같은 [종류의] 행동이 현존한다는 사실은 이 현존의 초문화적 범위를 설명해 주지 않으며, 가장 중요하게는 그것이 어디에 부여되는지도 말해 줄 수 없다. 마니교도적 이분법을 통해 해답을 얻으려는 것은 문제를 더욱 악화시킨다. 유전자gène 대 환경environnement, 자연nature 대 문화culture, 또는 인류학적 보편성universalité anthropologique 대 문화적 개별성singularité culturelle이 그것이다. 미적 행동의 문제가 이 이분법 중 세 번째에서 다루어진다 하더라도, 다른 두 가지를 짧게나마 알아보는 것은 위 문제에 대하여 기초적이므로 반드시 필요할 것이다.

유전자 대 환경 이분법에 대한 논의는 이 짧은 글의 범위를 훨씬 넘어서는 것이며 나의 역량을 벗어난다. 그러나 이미 너무

널리 퍼져 있는 단순화된 확신과는 반대로, 모든 습득의 경우에서 유전자 코드와 생물학적 개체 발생(유기체의 발달) 간의 관계는 정보과학적 프로그램과 그것의 실행 간의 일방적 관계가 아니다. 그것은 코드와 그것의 (미립자적, 세포적, 유기적) 환경 간의 영구적 상호 작용, 즉 양방향적 인과성의 관계에서 비롯된다. 예를 들어, 어떤 유전자들이 활성화되는지, 언제 그것들이 활성화될지를 결정하는 것은 부분적으로 환경의 조건들이다. 마찬가지로, 만약 데옥시리보 핵산^{DNA, ADN}에 의해 코드화된 아미노산의 시퀀스가 단백질들의 구조 결정을 위해 필요한 조건이라면, 이 단백질들의 생성은 그들의 즉각적 세포 환경, 예를 들면 물, 이온, 알칼리성과 산성의 정도와 같은 것들의 현존에 의해 결정된다. 이 경우, 개별 유전자들 (또는 유전자들의 조합)에 의한 특정한 정신적 특징들의 일방적 결정 가능성은 더할 나위 없이 그 개연성이 더욱 낮다. 적어도 우리가 발달적 복잡성의 성장이 그것의 가소성의 성장이며 그러므로 개입될 수 있는 인과적 요소들의 증가를 암시한다는 것을 인정한다면 말이다. 다른 말로, 민족학자들이나 진화심리학자들이 이런저런 행동적 특징이 유전적 기반을 갖고 있다는 가정을 할 때, 그것은 한 개인이 발달할 수 있게 하는 필요조건을 구성하는 것이 유전적 보고^{寶庫}라 가정한다는 것을 뜻하는 것이지, 이 보고가 충분조건을 구성한다거나 이 특징의 표현형^{表現型}적 형태들이 모든 사람에게서 동일하다고 가정한다는 것을 뜻하지는 않는다.

　　자연-문화 이분법은 더욱 익숙한 영역, 즉 철학의 영역으

로 우리를 안내한다. 이 이분법은 서구 문명의 도처에 퍼져 있지만 근거가 없는 것으로 보인다. 사실 위에 언급되었듯이 우리가 "문화"라 칭하는 것들을 구상함이 곧 인간의 (생물학적) 본성의 특징이다. 이는 심지어 우리 인류에게 특유한 특징 중 하나다. 그러므로 문화를 통해 인간이 자신의 생물학적 본성을 **해방**시킨다는 말은 불합리하다. 실상은 그와 반대다. 인간은 문화(그리고 다른 것들)를 통해 자신의 특수한 생물학적 본성을 자각한다. 유전자 대 환경 이분법의 경우에서와 같이, [자연 대 문화 이분법에는] 기능적 수준의 복잡화에서 비롯되는 것을 존재론적 구분으로 고착화시키려는 경향이 존재한다. 한편으로, 과학의 발전에 힘입어 인간이 유전적 결정 인자들에 개입할 수 있게 되었다는 사실은 문화 ―여기서는 과학― 가 인간으로 하여금 생물학적 "본성"의 위로 격상되게 한다는 것을 보여 주는 것이 아니라, 생물학과 문화의 존재론적 단일성을 보여 준다. 만약 인간이, 자신의 정신적 표상들을 그것들의 생물학적 가능 조건들로 소급함으로써, 자신의 생물학적 본성을 바꿀 수 있다면, 그것은 인간이 생물학적 존재라는 것을 보여 준다. 이러한 의미에서 인간에게 적용되는 유전자 기술들은 특별한 복잡성을 가진 하나의 생물학적 **피드백**의 형태일 뿐이다.

보편성과 개별성의 이분법은, 특히 ―자주 그런 일이 있듯이― 그것이 자연과 문화의 이분법과 겹친다면 더 이상 기능할 수 없을 것이다. 우리가 문화의 영역에서 실증적 사실들에 관심을 가질 때 처음 던져야 할 질문은 더욱 평범하게 문화 내적이고 문화 교

류적인 거시적 일반성에 대한 질문이 되어야 할 것이다. 어떤 특징이 역사적 계승으로써 설명되지 않고서도 —예를 들어, 이런 사실들이 목격되는 사회들은 역사가 흘러감에 따라 다른 사회들과 독립된 문화적 틈새에서 발전했기 때문에— 충분조건을 갖춘 문화 교류적 일반성을 가진다는 것을 명증할 수 있게 되는 순간부터 [우리는] 민족학적 사실에 대한 가정을 상정할 수 있게 된다. 다시 말해 문화적 자동 재생산에서 그 기원을 찾을 수 없는 사실에 대한 가정이다. 그러므로 그것은 "전파",[20] 의태, 유도된 학습에 의해 의식적으로 구축되고 전해지는 인간의 표상 영역에서가 아닌 더욱 "일반적인" 정신적 경향에서 발견된다. 따라서 미적 행동의 민족학적 성격을 가정하는 것은 그것의 보편성을 명증하기 위해 현재와 과거의 모든 문화를 모조리 답습해야 한다는 것을 암시하지 않는다. 서로 독립적으로 발전해 온 많은 공동체 사회 내에서 인간은 이러한 종류의 행동에 몰두했다는 증언들을 남겼다.

　　　하지만 미적 행동이 문화적 학습보다 더 "일반적인" 정신적 성향에서 그 기원을 찾는다는 것을 보여 주는 것은, 이 더 "일반적인" 정신적 성향이 정확히 무엇에 상응하는가를 이해하는 것과,

20　　"발상의 전파(contagion des idées)"에 대해서는 Dan Sperber, *Explaining Culture. A Naturalistic Approach*, Blackwell, 1996, pp.56-76 참고. 미메시스적 전달(transmission mimétique)과 유도된 학습에 의한 전달(transmission par apprentissage guidé)이 당 스페르베르가 전제하는 역학적(épidémiologique) 전달의 특수한 형태로 환원될 수 있는지의 여부를 묻는 문제는 본 지면에서 다루지 않겠다.

이 성향이 인간 공동체들에 의해 의식적으로 계발될 때 어떻게 개별화되는가를 이해하는 것과는 별개의 문제다. 문화 교류상에 현존하는 인간사人間事는 계통 발생적 상동 관계, 전통적 상동 관계, 또는 진화적 유비의 징후일 수 있다. 계통 발생적 상동 관계는 공동의 유전적 기반에 의해 설명될 수 있는 특징이다. 우리가 계통 발생적 상동 관계에 대해 말할 때 그것은 일반적으로 종種들 간의 동종 관계에 대한 연구의 틀 안에서 이루어진다. 그러나 어떤 문화 교류적 특징이 유전적으로 이루어지는가를 알아내고자 할 때, 종 내 intraspécifique 영역에서 이 [동종 관계에 대한] 관념의 전환을 막는 것은 없다. 예를 들어, 오늘날의 관련 연구에 비추어 본다면, 모든 인간이 말을 한다는 사실의 기반은 유전적으로 전승되는 보편 문법의 존재의 계통 발생적 상동 관계에 달린 일이다. [한편] 전통의 상동 관계들은 문화적 계승에서 비롯된다. 즉 이들은 "전파", 의태, 유도된 학습에 의해 계승된다. 모든 인간 공동체 내에서 유아들이 자신이 속한 공동체의 언어를 모어로서 배운다는 사실은 전통의 상동 관계를 반영한다. 인간 공동체 내에서 모어가 공동체의 언어적 체계에 의태적으로 몰입하는 방식으로 동일하게 습득된다는 의미에서다. 유아가 모어로 프랑스어를 배우기 위해서는 모두가 프랑스어를 하는 환경에서 자라면 된다. 또한 유아가 모어로 중국어를 배우기 위해서는 모두가 중국어를 하는 환경에서 자라면 된다. 마찬가지로, 국제어의 수준에서 로맨스어들 사이의 동종 관계는 전통의 상동 관계다. 이들은 하나의 언어, 즉 라틴어에서 파생된 언어적

구조의 전파에서 그 원인을 찾을 수 있기 때문이다. 마지막으로 진화적 유비analogie[21] évolutive는 공통적·유전적 계승이나 문화적 상동 관계에서 비롯되지 않는 각기 다른 인구들 사이의 유사성이다. 진화적 유비는 각기 다른 집단들이 같은 종류의 환경적 제약들에 종속되고 (계통 발생적 상동 관계에서 비롯되는 행동적 경향들에 근거하여) 유비적 방식으로 그에 적응함에서 기인한다. 이러한 진화적 유비들은 —공통적·유전적 계승이나 공유된 역사적 전통에서 기인함 없이— 유기적·생물학적 특징들의 수준(다른 종들)에서만 존재하는 것이 아니라, 문화 교류적 특징들의 수준(종 내 영역)에서도 존재한다. 이같이 모든 언어가 대체로 진술 행위, 질문 행위나 표현 행위들과 같은 동일한 실용적 기능들과 언어 행위들을 내포한다는 사실은 진화적 유비에 해당한다. 다시 말해, 그것은 유사한 제약들

21 세퍼는 원문에서 통상 '유비'로 번역되는 analogie라는 프랑스어 용어의 접두사인 'ana-'를 이탤릭으로 강조하고 있으며 이는 우리말로 번역이 어렵다. 대부분의 사전에서 불어의 analogie는 라틴어의 analogia, 고대 그리스어의 ἀναλογία에서 유래한 단어로 설명되고 있으며, 중첩의 의미를 갖는 접두사 'ana-'와 로고스, 즉 일반적으로 이성 이념적 언어를 가리키는 'logos'가 합쳐진 것이다. 즉 analogie는 로고스의 중첩, 여기서는 문화적 인간사의 중첩이며, 여기서 강조되는 것은 로고스가 아닌 중첩인 것이다. 해당 문단의 전체 맥락에서 드러나듯 세퍼가 'ana-'를 강조하는 데에는 문화 교류의 장에서 각기 다른 문화권 또는 공동체에 종속된 인간들이 겪거나 만들어 내는 사실, 즉 인간사(fait humain, "진술 행위, 질문 행위나 표현 행위들과 같은 동일한 실용적 기능들과 언어 행위들")들이 중첩되어 종(種)과 종 내의 유(類)를 형성하는 자연 선별적 과정에 논의를 집중시키려는 의도가 담겨 있다. 단적으로 말해 세퍼가 겨냥하고 있는 미적 관계의 진화적 유비는 특정 환경 내의 인간의 문화적 존재 방식들이 만들어 내는 사실들이 중첩되는 지점들을 관찰하는 데서 드러나게 된다. 그가 본 장에서 다루는 내용이 미적 관계에 대한 실증적 규정인바, 세퍼는 문화적 인간사의 근원에 대한 형이상학적 덫제를 의식적으로 피하려 하고 있다.

에 의해 야기된 독립적 발달의 총체에 대한 것이다. 즉, 모든 집단이 존재하는 것에 대한 정보 공유(서술적, 질문적 문장), 정동적 본성의 종 내 교환 발달(표현적 명제), 집단 내부의 위계 관계 안정화(명령) 등을 필요로 함에 대한 것이다. 마찬가지로, 비슷한 수준의 자연적 환경에서 살면서 같은 존속 방식을 갖는 민족들이 동종 내에서 계승된 의미론적 분할découpages sémantiques apparentés을 발달시킨다는 사실은 그 자체로 진화적 유비, 즉 주위 환경이 주는 압력pression과 존속 능력의 유사점들과 해석적 의미 함축상의 유사점들이다.

　　　　이상은 우리를 매우 간단히 모든 단순 이분법으로부터 떼어 놓는다. 만약 내가 여기서 제안한 미적 관계의 진화적 분석이 적절하다면, 위 활동들에 대해 우리가 연구하려는 심리적 역량은 (종 내의) 계통 발생적 상동 관계일 것이다. 다시 말해, 이 심리적 역량은 경우에 따라서는 유전적 소여에 기인할 것이다. 이는 인간의 뇌가 내적 만족의 징후에 의해 제어되는 인지적 주의력의 신경 조직상의 활성화를 야기할 수 있다는 사실에 다름 아니다. 그러나 이러한 유전적 기반이 미적 주의력의 문화적 형태들을 일직선적인 방식으로 결정할 수는 없다. 문화와 시대, 사회적 계급과 연령층, 개별자의 상황들에 의거하는 미적 행동이 갖는 큰 중요성은 오히려 문화적 본성의 진화적 유비의 소관이다. 일반적으로 미적 행동의 발달은 생물학적, 사회적 스트레스의 정도가 낮은 생활 양식에서 선호되는 것으로 보인다. [이 발달은] 조용하거나 구성원들이 여가를

즐기는 공간들을 마련하는 규제된 공동체에서의 삶의 혜택을 받으며, 적어도 구성원들의 일부에 의해 가능해진다. 이 양극화된 사회적 계층화는 지배적 사회 계층에서 극도로 정밀하고 정예주의적인 미적 행동들과 연결된다. 그러나 반대의 경우, [즉 스트레스의 정도가 높은 생활 양식을 영위하는] 공동체의 다른 구성원들의 미적 행동은 비교적 저하되며 사회의 경제적 재생산 과제에 봉착하게 된다. 역으로, 노동 분배에 있어 더욱 평등한 사회 집단들은 일반적으로 더 널리 공유되고 그만큼 더 접근이 용이한 미적 문화들을 만들어 낸다. 그럼으로 인해 19세기부터 이어져 온 "위대한 예술"과 "대중의 예술" 간의 반복된 마찰은 유럽의 사회 집단들이 고전 예술을 만들어 낸 구조보다 더 평등한 사회적 구조로 진입하는 과정에서 불거지는 효과 중 하나일 뿐이다. 또한 가정된 취향의 "퇴폐"나 그것의 "대중화"에 대해 불만을 토로하는 사람들이 사회적 평등의 옹호자 중에 있다는 것 역시 다소 모순적이다.

　　미적 의미를 함축하는 것으로 여겨지는 사물들을 선별할 때 문화들이 서로 갖는 일치에 대한 문제는 더욱 복잡하다. 어떤 일치는 다분히 계통 발생적 요소들에 근거한다. 나는 이미 이를 인간이 동종 내의 이성의 얼굴에 대해 미적 태도를 취한다는 사실에 입각해 암시한 바 있다. 이러한 보편적인 미적 이끌림은 아마도 두 가지 근원을 가질 것이다. 먼저 유아 시절 유전적으로 활성화된 시각적 침윤imprégnation visuelle의 장치가 있다. 다른 한편으로, 동종 내 이성의 얼굴에 대한 성적 신호의 기능이 있다. 시각적 침윤의 장치는

주의력 활성화의 전조가 된다. 성적 신호의 기능은 감상을 촉발하는 정동적 이입에 필요한 에너지의 근원이라 할 수 있다. 식물 애호(식물에 대한 애착)의 경우는 더 불확실하다. 만약 내가 밝힌 바와 같이, 행동학자들이 대체로 식물 애호를 유전적으로 생겨난 보편적 특징으로 설명한다면, 인류학적 연구는 이 가정을 확인해 주지 않는다. 인류학적 연구는 반대로 외적 요소들, 예를 들면 물리적 환경의 종류, 또한 본질적으로 사회적인 요소들에 초점을 맞춘다. 잭 구디Jack Goody는 꽃 장식 전반에 대한 아프리카 문화의 무관심을 태평양 군도 사람들의 꽃에 대한 열정에 대립시킨다. 마찬가지로 고대 서구의 문화 영역, 이슬람 문화권, 인도, 중국과 일본에서 몇몇 예술 형태가 동일한 단계적 미적 해방을 겪었다는 사실은 충분한 여가 시간(그리고 필요한 재정적 자원)을 보유한 사회적 계층에서 반복적으로 드러나는 발전으로 설명될 수 있을 것이다. 이는 대부분의 경우, 그 "태생적" 사회 기능이 덜 일의적인 제작물(예를 들어, 음악의 의례적 기능)들에 대하여 수행되는 순수하게 주의적인 여가 활동에 이입하기 위함이었다.

　　전통적 상동 관계는 적어도 예술적 제작물에 대한 미적 관습usage esthétique의 영역에서는 더욱 많은 연구가 진행된 편에 속한다. 이러한 상동 관계의 예시는 많다. 서구 문화권에서 고대와 더 나아가 근대에 연극 예술의 미적 관습이 너무나도 핵심적인 역할—반대의 예를 들어 중국 문화권에서는 두드러지지 않은 이 예술 장르로서의 역할— 을 수행했다는 사실은 문화적 상동 관계에 기

인한다. 르네상스가 고대, 특히 아리스토텔레스 시학의 연장선상에
있다는 의미에서 그렇다. 중국과 일본의 예술에서 서예[서법(중국),
서도(일본)]가 갖는 핵심적 성격은 같은 진화 논리에서 기인한다.
왜냐하면, 일본인들은 중국 문자를 도입하면서 동시에 이 문자의
—미적 기능fonction esthétique을 포함하는— 여러 가지 사회적 용도를
나름대로 재해석했기 때문이다. 그러나 이러한 전통적 상동 관계들
은 "자연미"의 영역 내에도 존재한다. 우리가 흔히 말하는 바와는
반대로, 자연적 미는 예술 영역보다 문화적으로 덜 함축적이지 않
기 때문이다. 예를 들어, 동아시아를 계속 언급하자면, 일본 문화와
중국 문화가 대체적으로 자연 현상에 대한 같은 종류의 미적 행동
양식을 공유한다는 사실은 전통적 상동 관계를 보여 준다. 일본 문
화는 위 미화esthétisation의 원칙적 토대가 자리하는 세계관을 중국
문화에서, 즉 불교에서 차용하기 때문이다.

　　　　이상은 모두 상세한 연구를 통해 명증되어야 하는 가정적
정보들이다. 애석하게도 당장은 내가 지금까지 제시한 문제들에 대
한 실증적 연구가 부족하다. 행동학자들과 인류학자, 역사학자들
은 예외 없이 이 문제들에 대해 무관심했거나, 아니면 일방적 관점
들에서 이들을 다루어 왔다. 그것이 행동학자들의 생물학적 축소이
건, 인류학자들의 문화적 상대주의이건, 역사학자들의 역사주의이
건 간에 말이다. 이러한 (모두 나름의 진실을 함유하고 있는) 다양
한 접근 방식들을 취합할 수 있는 관점만이 미적 행동 양식들에 대
한 현실적 이해를 도모할 수 있을 것이다.

미학과 예술

필자가 본 장의 도입부에서 언급한 목격담 중 어떤 것도 (이들은 예술적 대상들, 이 경우 문학 텍스트들이기는 하지만) 예술 작품에 대한 고찰로 이어지지 않는 것을 보았을 것이다.[22] 이 선별에 대한 나의 근거는 발견법적heuristique이다. 사실, 우리가 "미학적esthétique"이라는 단어를 사용할 때, 그것은 대부분 "예술적artistique"이라는 단어와 혼용되곤 한다. **미학 이론**théorie esthétique은 **범예술 이론**théorie des arts으로 환원된다는 발상이 여기에서 나온다. 칸트의 미학에 대한 낭만주의적, 헤겔적 재해석까지 거슬러 올라가는 이러한 테제는 예술적 실천은 물론 미적 행동에 대한 이해에 극도의 해로움을 끼친 것으로 보인다.

이러한 미적인 것과 예술적인 것[23]의 동일화가 갖는 부정

22 동시에 언급되어야 할 부분은, 이것이 미적 경험에 대한 보고가 하나의 미적 대상이 될 수 있음을 보여 준다는 것이다.

23 셰퍼는 "미적(esthétique)"을 인간이 사물 또는 현상과 맺는 특수한 종류의 '관계'의 성격을 가리키는 용어로서, "예술적(artistique)"을 특정 작가의 실천이 드러내는 갖가지 관찰 가능한 성격을 가리키는 용어로서 사용한다. 전자는 만인의 수용에 관한 것이며, 후자는 작가의 실천에 관한 것이다. 셰퍼는 칸트가 그랬듯이 둘을 명확히 구분해야 하며, 전자를 통해서 후자에 대한 논의에 진입해야 한다고 보는 입장이다. 그는 대상의 속성과 관계없이 그 대상의 주관적 쓰임새가 감성적일 경우 그 현상과 내용을 미적인 것으로 간주한다. 칸트를 따라 셰퍼 역시 "미적"을 곧 특수한 지향적 관계를 가리키는 용어로 사용하며, 셰퍼가 감각적 경험과 구분하려는 미적 경험의 특수성은 주체 나름의 방식으로 불쾌감보다 만족감에 치중하게 하는 주의적 활동의 연장에 기인한다. cf. Jean-Marie Schaeffer, "Aesthetic Relationship, Cognition, and the Pleasures of Art", in Peer F. Bundgaard, Frederik Stjernfelt (eds.), *Investigations Into the Phenomenology and the Ontology of the Work of Art*, Contributions to Phenomenology 81, London,

적 결과 중 첫째는 미적 기능의 자율성에 대한 몰이해였다. 사실 일반적으로 사람들은 예술 작품들의 미적 수용réception esthétique에 대한 분석에 치중하면서 미적 수용을 예술적 창작에 대한 수동적 동등 자격으로 환원시키려 했다. 즉 예술 애호가의 경험이 창작 경험의 더욱 빈곤한 변종일 것이라는 생각에 동의했다. 내가 분석한 목격담들은 이것이 전혀 사실이 아니라는 것을 보여 준다. 미적 경험은 예술가의 창작적 과정만큼이나 능동적인 행동이지만 [예술적 창작과는] 다른 종류의 활동으로부터 비롯된다. 이는 우리가 살펴보았듯이 수행적 행동이 아닌 인지적 구분의 행동에 관한 것이다(이것이 창작 활동이 인지적 양상들을 동반하지 않는다는 것을 의미하지는 않는다). 자율성과 미적 행동의 능동적 성격을 사실대로 이해하기 위해서는 미적 행동의 특징들을 예술적 창작의 성격을 결정짓는 특징들과 혼동하거나, 탐미주의자의 합목적성을 예술가의 그것과 동일시하면 안 된다(예술적 활동이 미적 주의력의 단계들을 항

Springer, 2015, p.156. 이 미적인 것의 미적임, 즉 특수성은 그가 위의 「특수하게 미적인 인식은 존재하는가?」절에서 집중적으로 다루는 주제이기도 하다. 셰퍼는 2015년의 저작 『미적 경험(L'Expérience esthétique)』의 서문에서 자신의 실증적, 분석철학적 미적 경험론이 "미적 경험보다 훨씬 더 복잡하고 어려운 예술의 문제의 문턱에서 멈춘다"고 잘라 말한다. "물론 예술 작품들 —아니면 오히려 어떤 구체적 작품들— 이 증언대로 소환되기는 할 것이다. 예술 작품들은 주장 전개를 명료화할 뿐만 아니라 특정 가설들, 해명들과 입장들에 대한 찬반 논의가 가능토록 해 줄 것이다. 하지만 오해를 피하기 위해서는 논의에서 이들의 역할을 잘못 짚지 않는 것이 중요하다. 내가 이해하려는 것은 예술 작품들에 대한 경험(또는 작품들)이 갖는 특정성이 아니라 미적 경험에 통칭되는, 즉 그 경험의 대상과는 독립된 성격이다."(Jean-Marie Schaeffer, L'Expérience esthétique, Paris, Gallimard, 2015, p 12. 옮긴이의 번역.)

상 포함한다는 사실에도 불구하고 말이다).

이 두 영역 간의 경계의 부재가 갖는 더욱 심각한 결과는 이 부재가 두 영역의 궁극적인 상호 관계들의 문제를 올바르게 상정하지 못하게 한다는 데에 있다. 우리가 하는 미적 행동 중 상당수가 사실상 예술 작품을 대상으로 삼고 (우리를 포함하는) 공동체들의 대부분에서 많은 작품이 미적 행동의 지지대가 되는 것은 사실이다. 그러나 두 활동 간에는 논리적 의존성의 연결 고리가 없다. 미적 관계의 정의가 모든 대상적 결정과 독립되어 있는 것과 마찬가지로, "예술 작품" 관념의 경계는 미학적 쟁점problématique esthétique과 독립되어 있다. 우리가 예술 작품이라 칭하는 대상들의 대부분은 적어도 부분적으로는 미적 의도intention esthétique로부터, 즉 수용적 재활성화를 만족적 경험으로 이어지게 하는 무언가를 창작하려는 의지volonté로부터 출발한다. 그러나 이것만큼 부인할 수 없는 것은 예술 작품 영역에 포함되는 하부 계급들이 항상 미적 관점perspective esthétique에 포함되지는 않는다는 것이다. 제일 기능이 의례인 가면의 경우, 미적 목적성visée esthétique을 위해 만들어졌다고 보기는 힘들다. [가면은] 자신의 고유한 목적을 위해 수용의 초점이 되도록 만들어진 것이 아니라(그리고 사실상 [그렇게] 변하지 않는다), 자신을 통해 영향력을 발휘하게 하는 어떤 정신의 현현을 위한 물질적 매체로 사용되기 위한 것이다(그리고 사실상 [그렇게] 사용된다). 동시에, 미적 기능의 부재에도 불구하고 총칭적 수준과 유전적 수준에서 가면은 조소들의 하부 계급, 즉 통상적으로 받아

들여지는 예술 작품 관념의 규범적 예증 중 하나인 계급에 완벽하게 들어맞는다.[24] 이는 또한 특정한 시대나 문화에서의 미적 행동의 존재에 대한 질문이 그 시대나 문화가 예술 작품에 부여하는 기능과는 구분되어야 한다는 것을 의미한다. 줄여 말해, 예술적 창작의 역사나 인류학이 미적 수용을 위한 가공물의 생산의 그것들로 환원되지 못하는 것처럼, 미적 행동에 대한 연구 역시 예술 작품의 수용으로 환원될 수 없을 것이다.

두 문제[즉 미적인 것과 예술적인 것]의 논리적 독립성은 행동의 두 연속 간에 연결 고리가 없음을 의미하지 않는다. 반대로 미적 행동들과 예술적 창작 간에는 매우 밀접한 실제 연결 고리가 있고, 거의 모든 문화가 이에 해당된다. 그리고 이 연결 고리들은 명백히 사회적 본성의 진화적 유비에서 비롯된다. 미적 관계의 사회적 결정화cristallisation가 일어나면, 그 관계는 다른 여타 종류의 인공물들을 끌어들이기 마련이다. 그렇다면 예술 작품과 미적 기능 간의 연결 고리들은 작품의 수용의 수준에만 연관되는 것이 아니라 창작 과정의 수준과도 연관될 것이다. "미적esthétique"이라는 용어가 작품의 속성을 지시할 수 없음이 특정한 창작적 의도를 지칭함, 즉 작품이 수행한다고 여겨지는 미적 기능으로 말미암아 작품을 이해함을 막을 수는 없다. 또한 가공물들의 거의 대부분은 (그것들이

24 기능적 결정과 총칭적-유전적 구성 요소들 간의 구분은 "예술 작품" 관념을 사용하는 데 있어 더욱 넓은 문맥적 가변성 안에서 회복되어야 한다. 나는 『범예술의 독신자들: 비신화적 미학을 위하여』(pp.21-119)에서 이 문제를 더 자세히 다룬다.

어떤 문화적 출처를 갖건 간에) 전반적으로 미적 의도, 즉 만족의 근원이 될 인지적 주의력을 불러일으키게 하는 생산품을 만들려는 의지에서부터 진행된다. 미술beaux-arts과 기계적 예술arts mécaniques 간의 고전적 분배는 전자의 특수성을 "오로지 세계를 장식하고 만족을 주기 위해 발명되었다"는 사실, 그리고 "만약 때마침 미술이 우리를 깨우칠 때, [또는] 그렇게 하지 아니할 때, 우리는 거기에서 우리를 즐겁게 하고 우리의 열정을 움직이게 하는 창작의 한 종류를 보는 만족을 누린다"[25]는 사실에서 찾는다. 실제로 대부분의 문명과 시대에서 (기술적인 의미에서의) 예술이 실용적, 마술적, 종교적, 정치적이지 않은 이유들로 실천될 때, 거기에서 추가 기능으로 인식되곤 하는 것은 미적 의도이다. 이는 물론 이 문명들이 우리가 갖고 있는 미적 의도 개념과 상응하는 모든 관념을 전제하지 않고, 단순하게 그 구성원들이 가공물들과 관계를 맺는 방법, 그리고 궁극적으로는 해당 활동들의 목적들을 서술하는 방식이 우리의 미적 의도 관념의 지시 대상과 교차함을 의미한다. 결국, 어떤 원리적 합목적성을 지녔건 간에 인간의 작품은, 그것이 단순히 인지적인 주의력의 틀 내에서 접근됨으로써 촉발될 수 있는 내적 만족감이 고려될 때마다, 미적 의도에서도 유래한다고 보아야 할 것이다. 회화, 조소, 문학 또는 음악이 예술의 서구적 이해에서 갖는 규범적 위치

25 Roger de Piles, *L'idée du peintre parfait*, Éditions du Promeneur, 1993, p.38(*Abrégé de la vie des peintres*, 1699에서 발췌된 텍스트).

는 이와 같은 사실 내에서 설명될 수 있다. 이 예술 장르들에서 비롯되는 제작물들은, 오로지 우리의 인지적 주의력에 호소하고 다른 어떠한 적실한 용도에도 아랑곳하지 않는 것처럼, 시작부터 상호 작용의 한 종류에 포함된다. 이 상호 작용 종류의 매개(인지적 활동)는 미적 행동의 그것이기도 하며, 제작물들의 기능적 변동을 용이하게 함은 물론이다. 실용적 대상의 경우는 이와는 다르다. 그것은 "태생적" 기능에 의거하기에 인지적 주의력의 최대화에 호소하지 않는다. 도리어 [대상의] 효과적인 사용을 위해 가장 신속하게 그것에 대한 지식을 익혀야 하는 것이다. 우리[프랑스인들]를 포함하는 여러 문화에서는 실용적 기능과 미적 기능이 명확히 대립한다. 이는 우리가 의도된 미적 기능을 (근거 없는 방식으로) 의례적이거나 종교적인 조각들에 왜 그토록 쉽게 투영했는지, 그리고 역으로 왜 우리가 곧잘 (역시 근거 없이) 우리가 갖고 있는 예술에 대한 전형적 이해에 다도茶道에 관련된 일본의 도기 제조와 같은 활동을 포함시키는 데 주저하는지를 설명해 준다. 그 활동이 규범을 따르는 미적 의도로부터 비롯됨에도 불구하고 말이다.

　　미적 관계의 행동학과 인류학이 이 관계의 존재를 (미학을 철학적 학문으로 이해하는) 이론적 주제화와 혼동하지 않으려 함과 마찬가지로, 예술인류학은 예술적 활동들이 사회적으로 결정화되어 존재함이 "예술" 개념(아니면 의미론적으로 동등한 개념)이 존재함을 전제한다는 발상에 자신을 가두는 것을 피하는 데에 총력을 기울여야 한다. 먼저, 이 개념이 르네상스 이전 시대나 비서구

문화권에서 어떻게 다뤄졌든지 간에, 르네상스 이전 시대나 비서구 문화권의 상당수에서는 —르네상스부터 "예술" 개념하에 서구가 재통합시킨 기술들인— 시와 음악, 건축, 회화, 조소가 행해졌다. 이와 마찬가지로, 이러한 기술적 측면에서 이 예술 장르 중 적어도 몇몇의 기능은 오래전부터 부분적으로, 또는 오로지 미적인 것으로 인식되어 왔다. 이미 플라톤은 미메시스적 예술 장르들에 맞서는 태도를 취하면서, 시인들이 "보는 이들의 무리를 만족시키는" 것만을 추구하고 그들의 작품은 만족을 목적으로 발명되었다는 사실을 천명하였다.[26] 아리스토텔레스는 필요성에 의한 예술 장르들과 장식적 예술 장르들을 매우 명확히 구분하며, 후자는 우리가 얻을 수 있는 만족을 위해 고양시키는 장르들과 상응한다고 보았다.[27] 게다가 이 예술 작품들의 합목적성은 —"미적" 이외에 다른 수식이 있는가?— 긴 분석을 요하는 철학적 발견이 아닌 위 두 저자에 의해 하나의 자명함évidence으로서 받아들여지는 것이며, 이는 이들이 해당 실천들의 미적 결정화cristallisation esthétique가 이미 완고하게 정립된 역사적 문맥에서 쓰였음을 보여 준다. 또 한편으로 이와 같은 자각

26 *Gorgias*, 501*d*-502*d*. 「국가론(*Politeia*)」에서 플라톤은 심지어 가장 많은 사람을 만족시키는 언어 예술 형태. 즉 미메시스적 시(비극과 희극)와 자신의 이상적 국가에서 (조건부로) 허락될 형태. 즉 가능한 미메시스적 요소들을 최대한 줄인 복합 장르 사이의 역비례(proportionnalité inverse) 관계까지 상정한다(*Rép*., III, 3297*d*). Platon, *Œuvres complètes*, t. 1. trad. L. Robin, Gallimard, 《La Pléiade》, pp.452, 950-951 참고.

27 Aristote, *La Métaphysique*, t. 1. trad. J. Tricot, Librairie philosophique J. Vrin, 1986, p.8(= A, I, 981*b*) 참고.

은 중국과 일본과 같은 다른 문명들에서도 일찍이 자리 잡았으며, 서구 철학과는 무관하게 이루어졌다. 비유럽 문화권이 우리[서구인들]의 규범적 의미에서의 예술에서 비롯되는 실천들과 (실천으로서 존재함에도) —중국[28]과 일본의 서예[서법, 서도]와 같이— 서구 예술 이론이 고려하지 않은 다른 실천들 사이에 매우 밀접한 동류성들을 확립한 것은 사실이다. 그러나 이는 이러한 실천들이 공동의 미적 기능에 포함된다는 사실에 입각하는 동류성에 대한 것이다. 이는 매우 단순하게도, 우리 사회[프랑스] 내에서 예술로부터 비롯되는 것들과 기능적으로 관계를 맺는 비서구권 사회의 실천들을 포용하기 위해 예술에 대한 우리의 관념이 확장되어야 한다는 것을 의미한다.

내가 말하고자 하는 것은, 유명론적 —아니면 도리어 "어휘론적lexicologiste"[29]— 편견이 전제하는 것과는 대조적으로, 예술 관념을 그것이 생겨난 시대와 문화 너머로 연장하는 일은 정당하지만 역시 바람직하기도 하다는 것이다. 먼저, 만약 우리가 결과적으로 어휘론적 상대주의에 입각하기를 바란다면 최소한의 분석적 관념도 금기시되어야 할 것이다. 왜냐하면, "예술" 관념에 해당되는

28 중국 예술에서 서법이 차지하는 중추적 역할에 대해서는 Yolaine Escande, *La calli-graphie chinoise: une image de l'homme*, Cahiers Robinson, no. 2, 1997, pp.129-176 참고.

29 사실, 넬슨 굿맨의 유명론은. 우리가 "예술"이라 칭하는 문맥들과 기호학적, 기능적으로 같은 부류에 속하는 문맥들에 대하여 귀납적으로 일반화될 수 있는 예술 관념을 문화 교류적 관념처럼 사용하는 것을 저해하지는 않았다.

것이 모든 분석적 관념에 적용될 수 없다는 근거가 없기 때문이다. 또 다른 반론은 이보다 더 결정적이다. 오직 우리가 **예술** 관념을 사실들로 (내가 말한, 또는 다른 유사한 방식으로) 연장할 때만 예술 관념은 그것이 어떤 인지적 유용성을 위한 것임을 "태생적으로 nativement" 지시하지 않게 된다. 역시 여기에 **예술** 관념이 모든 분석적 관념과 공유하는 특징이 있다. 이들의 유용성은 귀납적 용도에 있다. 자신의 "발명"을 따르는 역사적 문맥들에 예술이라는 관념의 적용을 제한시키는 것은 완전한 인지적 불모성에 자신을 운명 짓는 것과 같다. [이러한 이해 방식은] 인간 실천을 구성하는 특징들을 이해하려 하는 대신에 동어 반복에 무한정 자신을 국한시키는 일이다. "예술"이라 불리는 것이 곧 예술이라는 것이다.

취향 판단

지난 10여 년간의 미학 연구들에서 취향 판단jugement de goût은 많은 논의의 중심에 있었다. 여기에는 여러 가지 이유가 있지만 내가 보기에 평가의 문제에 대한 호소는 주로 외생적이었던 것으로 보인다. 그것은 현대 미술의 정당화 담론이 맞닥뜨린 위기가 가져온 하나의 효과였으며, 전적으로 미에 대한 문제의 실상보다 더 심각했다. 이는 대체로 부정적인 효과들을 나타냈다. 미적 관계의 주된 합목적성이 감상적 판단의 표명에 있지 않고 내적 만족의 징후에 의해 제어되는 인지 활동으로서의 미적 경험 자체에 있다는 것을 망각하곤 한다는 의미에서이다. 이 사실을 상기하는 것은 판단의 지위에 대한 문제를 격하하는 것이 아닌, 그것의 중요성을 상대화하는 것과 같다. 이 문제는 세 가지 관점을 포함한다. 첫 번째는 미적 행동

의 틀 내에서 취향 판단이 차지하는 위치를 파악하는 것이다. 그다음은 이 판단의 지위를 이해하는 것이다. 마지막은 예술 작품들의 평가에서 취향 판단의 역할을 이해하는 것이다. [취향 판단에 대한] 논쟁들은 대체로 두 번째에 국한되었고 이 두 번째는 그 자체가 세 번째 관점에서 바라볼 때 겪는 현상에 국한된다. 내가 보기에, 만약 우리가 첫 번째에 대해 동의하고, 두 번째를 세 번째로 축소시키지 못한다는 것을 이해한다면, 위 논의들은 더욱 생산적이고 동시에 덜 격렬했을 것이다. [만약 그랬다면] 우리는 아마도 미적 판단의 문제가 사실은 부차적 문제에 지나지 않으며 우리가 그것에 부여한 다소 경직된 관심을 가질 필요가 없다는 것까지도 이해할 수 있었을 것이다.

감상에서 판단까지

미적 행동의 틀 내에서 취향 판단은 어떤 위치를 갖는가? 1990년 대의 논의에 기여한 큰 부분을 놓고 본다면 우리는 그것에 중심적 위치를 부여하려 할 것이다. 만약 우리가 상황적 이유(현대 미술 담론의 위기)를 떼어 놓고 생각한다면, 이러한 과대평가는 우리가 미적 감상을 판단과 동일화하는 경향이 있기 때문이다. 여기에 추가되는 또 다른 이유는 역사적 질서에 의한 것이며, 미학적 학설과 연관이 있다. 사실상 가장 영향력 있는 칸트의 철학적 미학은 시조적

정당화 과정으로 이해되는 인식론의 틀 안에서 미에 대한 문제를 다루었다. 미적 관계를 연구할 때 칸트가 자연적으로 미적 판단과 그것의 지위에 대한 문제에 초점을 맞춘 것은 이런 이유에서다.[1] 사실 그의 인식론과 미적 판단의 (보편적) 정당성을 상정하는 방법 간에는 매우 긴밀한 상응 관계가 있다. 그가 인식을 인간 정신이 다양한 감각 소여donné sensible에 적용하는 초월론적 조건들 위에 정초하려는 것과 마찬가지로, 그는 또한 미적 판단의 초월론적 정당화를 (공통 감각sensus communis이 그것을 구성하는 초월론적 조건이어야 하는지, 아니면 규제 원칙으로서 가정된 이상이어야 하는지가 불분명한 상태에서) 타진한다. 불쾌함을 조장할 위험을 무릅쓰고, 나는 미적 판단의 문제를 다루는 위와 같은 방식이 매우 큰 관점상의 오류이며, 미적 행동의 진정한 의도적 구조structure intentionnelle에 대한 몰이해로 귀결된다는 주장을 펼 것이다.

첫 번째로, 우리는 미적 판단이 미적 행동의 한 결과에 지나지 않으며 그것의 정의적 조건은 아니라는 점을 들 수 있다. 사실상 평가 행위는 인지적 (불)만족의 경험을 전제하며, 그 반대는 성립하지 않는다. 다시 말해, 미적 행동, 즉 ─모든 평가적 판단 행위

1 「미적 행동이란 무엇인가?(Qu'est-ce qu'une conduit esthétique?)」(*Revue internationale de philosophie*, no. 4, *op. cit.*, p.670)에서 나는 이러한 진단을 흄의 취향 판단에 대한 분석까지 연장시켰다. 이는 성찰이 있기 전의 말함이라 할 수 있을 것이다. 왜냐하면, 흄의 철학이 가장 엄밀한 의미에서의 경험주의 철학과 구분되는 근본적인 지점은 정확히 그것이 믿음과 판단에 대한 모든 기초 이론이 불가능하다는 것을 인식했다는 사실에서 기인하기 때문이다.

없이— 내적 (불)만족의 징후에 의해 제어되는 인지적 주의력은 분명 있을 수 있다. 이는 우리가 비문화적 대상들이나 현상들을 미적으로 대하는 방식을 분석할 때 명확하게 드러난다. 풍경을 바라보고, 자연의 소리들을 듣는 것은 매우 복잡한 인지적 주의력을 통한 경험을 구성하고 강렬한 만족감을 불러오지만, 완전하기 위해 평가적 판단 행위를 전혀 필요로 하지 않는다. 미적 판단에 중심적 위치를 부여하는 것은 미적 영역을 예술 작품들의 영역과 동일화하거나, 적어도 자연적 세계나 비예술적 제작물에 대한 미적 행동 양식들의 중요성과 다양성을 과소평가하는 것과 짝을 이룬다. 그러나 이보다 더 나아가야 한다. 비예술 영역은 예술적 수용 행위만큼 중요하다. 예를 들어, 한 소설에 [대해] 미적 태도를 취하는 것은, 단순히 제시된 허구적 세계에 의태적으로mimétiquement 몰입함을 필요로 한다. 즉, [우리는 미적 태도를 취할 때] 대체로 만족을 주게 하는 성질에 의해 제어되는 인지적 (그리고 더 정확하게는 상상적) 활동에 돌입한다. 이러한 경험은 주의력의 대상이자 (불)만족의 근원인 작품에 대한 평가적 판단의 바깥에서 그 자체로 완결된다. 심지어 그동안 미적 판단의 문제에 핵심 역할을 부여하던 사람들 역시 이 점을 인정하는 것으로 보인다. 미적 판단의 문제는 우리가 다른 사람들과 우리의 미적 경험들에 대해 소통할 때만 드러난다.[2] 그러

2 Rainer Rochlitz, *L'art au banc d'essai. Esthétique et critique*, Édition Gallimard, 1998, p.231 참조.

나 나는 여기서 결론들이 모두 도출되어야 한다고 생각한다. 만약 "미적 문제들" —즉 평가의 지위에 대한 문제와 미적 술부들prédicats esthétiques의 관용에 대한 문제들— 이 우리가 작품들에 대해 말하고 있을 때에만 드러난다면, 내가 보기에 우리는 "공적public" 의미상의 모든 판단이 부재한 상태에서 미적 행동이 있을 수 있다는 것을 인정해야 한다. 이에 반해 그 역은 성립되지 않는다. 우리는 미적 관계 없이 취향 판단을 할 수 없다. 그러므로 미적 경험(주의력+감상)과 우리가 경험하는 경험이나 대상에 대한 평가적 판단의 구상 간에는 심원한 불균형이 존재한다.

이로써 감상, 즉 인지적 주의력에 의해 야기되는 정동적 상태와 평가적 판단, 즉 미적 주의력을 통해 해당 감상을 야기한 대상에 대해 이런저런 가치를 구축하는 지향적 행위를 구분하는 것은 중요하다. 사실 "인지적 주의력에 의해 야기되는 정동적 상태"라는 표현은 그리 적절하지 않다. 대신에 미적 관계는 생체역학적 homéodynamique 과정이라고 말해야 할 것이다. 왜냐하면, 주의력과 감상적 반응은 거기에서 스스로의 지속을 목적으로 하는 상호적 회로를 형성하기 때문이다. (놀이에서의 지배적인 상황도 마찬가지다. 아이들이 경찰-도둑 놀이를 할 때, 놀이 활동은 투영된 시나리오와 만족스럽거나 불만족스러운 연출의 성격 사이에서 끊임없는 조절을 통해 자가조절되고 연장된다.) 생체역학적 감상과 취향 판단은 같은 지위를 갖고 있지도 않고 같은 역할을 갖지도 않는다. 나는 내가 만족하는지 만족하지 않는지를 판단하지 않는다. 나는 그

것[(불)만족의 상태]이 되는 데에, 그것을 위해 행동하면서 궁극적으로는 내가 이입되는 미적 관계에서 결과들을 도출하는 데에 국한된다. (불)만족은 주의력에 공연장적^{coextensive}일뿐더러 그것의 구조적 속성을 구성하고, 이 속성이 없다면 미적 행동은 일어나지 않을 것이다. 인지적 주의력과 (불)만족 사이의 인과 관계는 그러므로 내적 상호 의존의 관계이다. 이 점은 이미 흄이 강조한 것이다. "만약 우리가 아름다움과 추함 사이의 차이를 설명하기 위해 철학이나 상식에 의해 형성된 가정들에 의지한다면, 우리는 이들 모두가 ―우리의 자연, 관습이나 일시적 변화의 근본적 구성으로 말미암아― 아름다움이 쾌락과 만족을 우리 영혼에 가져오는 데에 적합한 부분들의 구축과 배열로 이루어져 있다는 확인으로 축소되는 것을 발견할 것이다. 바로 이것이 아름다움의 특이한 성격이며, 불쾌감을 자연적으로 만들어 내는 추함과의 차이가 바로 여기에 있다. 이런 이유로 쾌락과 고통은 아름다움과 추함의 불가결한 동반임은 물론, 그것들의 본질 자체를 구성한다."[3] 그에 반해 미적 행동과 취향 판단을 구성하는 판별 행위 간의 관계는 외적 관계이다. 평가적 행위는 감상적 주의력이 결론에 귀결되었거나 중단되었을 때 개입하는 소급적 승인이다.

　　미적 판단이 미적 관계를 구성하지 않는다면, 그것의 합

3　David Hume, *Treatise of Human Nature*, Book II, Section VIII, Buffalo, New York, Prometheus Books, 1992, p.299.

목적성을 구성하지도 않는다. 이는 만족을 불러일으키는 미적 행동들의 경우에서 쉽게 찾아볼 수 있다. 이들 결론은 어떠한 주해도 불러들이지 않는 충족의 상태에 남겨진다. 그러나 경험이 만족스럽지 못할 시에도 같은 상황이 벌어질 수 있다. 그래서 내가 영화관에 가 만족스럽지 못한 영화를 볼 때, 나는 상영관에서 나가는 일이 종종 있다. 즉 나는 나의 미적 행동을 중지할 수 있다. 이 행동과 그것을 중단한 이유들에 대한 성찰적 행위를 행하지 않고서도 말이다. 나는 불쾌한 경험에 종지부를 찍는 것이고, 그것이 전부이다. 아마도 부정적인 귀결은 긍정적인 귀결보다는 "말이 없는", 순전히 "반응적réactionnelle"일 때가 더 드물 것이다. 결국 불만을 해소하는 경제적인 방법은 그것을 외재화시키는 것이다. 즉, 구두로 그것을 표현하는 것이다. 설령 그것이 순수하게 정신적이라도 말이다. 이는 사적으로 관용되는 이러한 기초적 판단들이 논증적이라기보다 표현적인 기능을 갖는다는 것을 의미한다. 어떤 대상이 나에게 미적 불쾌를 야기했다면 나의 쟁점은 일반적으로, 내게 그것을 좋아하지 않는 적당한 이유가 있다고 스스로 확신을 갖는 것보다 (물론 그것이 나의 쟁점이 되는 특정한 문맥들이 있을 수는 있겠지만) 나의 불만을 표현하는 데에 있다.

달리 말해, 우리는 비판하는 직무를 수행할 때 (그리고 재차 강조하면…) 취향 판단을 형성할 수 있도록 하기 **위한 목적으로**가 아닌, 도리어 너무 단순하게도 우리가 그것이 만족스러운 경험이기를 바라기 때문에 미적 행동에 이입한다. 우리가 궁극적으로

형성하게 되는 판단은 이 경험의 한 결과일 뿐이다. 이를 이해할 수 있기 위해서는 작품들을 예술계의 분쟁적 공간espace disputationnel 안에 위치시켜 해석하려는 미적 행동으로 실제 [작가들의] 미적 행동들을 축소시켜서는 안 될 것이다. 이렇게 본다면 미적 판단의 자격을 둘러싼 논의들이 대체로 현대 미술에 초점을 맞췄다는 사실은 논란을 정리해 주지 못한다. 이러한 종류의 예술은 이미 분쟁적 공간의 일부를 이루고 있는 대중 이외의 대중에게 다가가는 데에 많은 어려움을 겪었기 때문이다. 다른 예술 장르들에서는 상황이 많이 다르다. 이 경우, 지엽적으로라도, 미적 수용과 작품들의 순환의 규범적 장을 구성하는 장본인은 예술의 사회적 영역들의 담론적 자기표상autoreprésentation discursive 구축에 직접적으로 참여하지 않는 대중이다. 통칙에 따르면 어떤 시(또는 소설)의 독자, 영화 팬, 연극이나 음악 애호가는 예술의 이상적 구축 계층에서 자신이 차지하는 위치나 작품의 "유일한" 가치를 다루는 "미적 언어의 유희"에 참여하기를 원한다기보다, 만족의 근원이 되는 미적 경험을 찾는 데에 주력한다. 작품들과 조우하러 가는 사람 중 압도적 다수는 계급화된 예술 세계를 구상하는 데에 참여하기 위해 그렇게 한다기보다 더욱 상황적인 관심을 충족하기 위해(이것이 반드시 그들이 덜 진지하다거나 덜 중요함을 의미하지는 않는다), 그리고 무엇보다 "자기중심적égoïstique" 합목적성에 의해 그런 일을 한다. 그들이 작품에 대해 질의를 받을 때 아무 말도 하지 못할 것이라는 의미는 아니지만, 그들이 말하는 것들은 분쟁적 쟁점으로서의 예술에 대해 이

작품들이 갖는 관련성보다, 자신들이 작품과 갖는 관련성에 의거할 것이라는 말이다. 그들에게 있어 이 작품들이 가치들의 층위 전반을 섭렵하지 않는다는 것이 아닌, 이 층위가 작품들의 "실험적인 expérimental" 영역에 내재되어 있다는 말이다. 이들의 쟁점은 예술의 가치론적 이미지를 구상하는 것이 아니라, 그들이 조우한 작품들이 갖는 상대적 중요성을 이해하는 데에 있다.

　　　이는 예술 장르들의 역사적 운명 안에서 위 대중들이 수행하는 "말 없는" 역할이 순수하게 수동적이라는 말이 결코 아니다. 물론 우리가 예술 장르들의 진화에 대한 분석을 예술 장르들에 대한 담론에 대한 분석이나 이 담론들에 의해 규범화된 작품들에 대한 분석에 국한시킨다면, 우리는 이 진화가 위 담론들의 진화라는 인상을 받을 수도 있을 것이다. 그러나 시야를 넓혀 장기적으로 본다면, 우리는 최소한 대부분의 예술 장르들의 운명이 예술가들과 비평가들 사이에서 얻어지는 것만큼이나 예술가들과 "일반" 대중 사이에서 얻어진다는 것을 발견할 수 있다. 먼저 예술적 실천 중 다수는 여러 세기 동안 전문적 비평과 내적 규제[4]를 받는 자주적 예술계의 형성이 전무한 상태에서 존재해 왔다. 언어 예술의 영역에서 구전동화의 예를 들어 보자. 그것은 물론 미적 관계의 인류학 관점에서 보면 가장 중요한 문학적 활동 중 하나다. 허나 이 예술 장르

4　이 점에 대해서는 Nathalie Heinich, *Du peintre à l'artiste. Artisans et académiciens à l'âge classique*, Éditions de Minuit, 1993 참조.

는 모든 자주적 비평의 사례가 부재한 상태에서 발전하고 감상되고 전수되었다. 그것의 운명은 스토리텔러들과 그들의 대중들에 달려 있었다. 또한 대중의 승인은 매우 솔직하고 직설적이며 가공할 만큼 효과적이었다. 이야기가 만족스러우면 전수되었고, 불만족스러우면 잊혀 갔다.

작가와 비평가를 잇는 연결 고리는 불과 단기간 내에, 그리고 작품들의 사회적 순환(언론, 라디오, 텔레비전 등의 존재)의 아주 특정한 상황들에서만 역사적 진화상에서 인과적 힘을 발휘할 수 있다. 비평가는 결국 작가와 잠재적 관객 사이의 중재자가 아닌가? 그런데 이러한 중재자는 자신이 동시대인들과 공유하는 역사상의 아주 짧은 기간 동안에만 자신의 기능을 수행할 수 있다. 그의 개입이 효과적이기 위해서는 비평가의 활동 무대인 예술의 사회계가 상대적으로 균질적이어야 한다. 이는 예를 들어 아주 균질적인 두 예술 장르인 회화와 [서양] 고전 음악의 영역에서 비평이 갖는 중요성을 설명해 준다. 반면, 어떤 예술 장르에 진입하는 데 있어 사회적 불균질성이 더 크면 비평의 개입은 이미 자리를 잡은 예술적 가치의 구축에 대한 영향에 따라 더욱 예측 불가능해질 수밖에 없다. (영화나 허구적 문학을 생각하면 된다.) 장기간을 놓고 보면 회귀하는 유일한 조정 요소는 취향의 변이에 있는 듯하다. 다만 이 변이들은 그 자체로 변이인 데다 너무 많은 원인을 갖고 있기 때문에 장르의 미래를 예측하는 데 있어 "전문가"들에 의해 "합리적으로 rationnellement" 구축된 초역사적 교감의 발상은 성립되지 않는다.

미적 판단에 대하여

미적 행동 양식의 틀 내에서 미적 판단의 역할에 대한 문제는 그것의 지위와는 독립되어 있다. 그러나 만약 후자에 대한 논의가 그렇게도 뜨겁게 이루어졌으며, 거기에서 의견의 불일치가 그토록 격정적인 국면을 맞이했다면, 이는, 철학적 미학의 역사가 그랬듯이, 미의 ―심지어 예술의― 영역의 인문적 가치가 미적 판단의 인식적 지위에 의존했다는 것이 당연시되었기 때문이다. 물론 나는 이러한 생각을 공유하지 않는다. 내가 보기에 미의 영역의 인문적 가치는 오로지 인지적 풍부함과 미적 주의력 관계의 만족도에 달려 있다. 예술 작품들의 인문적 가치를 놓고 보면 그것은 하나가 아니라 다수인데, 이는 다양하고 변화하는 기능들에 의거하기 때문이다. 이 두 가치는 모든 대상, 사람, 상황에 따라 변화한다고 해도 과언이 아니다.

　　　미적 판단의 지위가 무엇이냐는 질문에 대한 대답은 미적 행동에 대한 분석과 직결된다. 만약 미적 행동 양식이 감상적 주의력의 관계로 정의되고(첫 번째 전제), 미적 판단이 이 행동 양식에 의거한다면(두 번째 전제), 이는 주관적 편향을 표현하는 것밖에 되지 않는다. 왜냐하면, 미적 판단은 개인의 경험이 갖는 특성에 대한 것이며, 여기에서는 나의 인지적 활동에 의해 얻어진 만족감의 징표에 대한 것이기 때문이다. 나는 이전 장에서 첫 번째 전제를 이미 제시했고, [이 전제에 대한] 위 분석이 설득하지 못한 독자들의 찬

동을 얻어 낼 만한 추가적 주장은 없는 것으로 보인다. 두 번째 전제, 즉 미적 판단이 미적 행동 양식에 대한 것이라는 주장은 "미적 esthétique"이라는 용어의 정의 자체에 대한 범속한 결과에 대한 것이다. 이 두 전제가 수용되면 결론은 이미 정해져 있는 것이 된다. 미적 판단은 그것의 원천이 곧 인지적 활동에 의해 초래된 생체역학적 정동의 상태이기 때문에 주관적이라는 것, 그리고 이 상태가 활동에 다시 영향을 끼친다는 결론이 나오게 된다. 이러한 정동적 상태는 체험된 주관적 경험일 뿐이다. 그러므로 인지적 활동을 제어하는 감상과 미적 판단 간의 관계는 연역적인 관계가 아니다. 미적 판단은 (불)만족에서 유추되는 것이 아니라, 그것[(불)만족]을 변환시킨다. 즉 미적 판단은 정동에 대한 명제적 상응이다. 이는 미적(그리고 도덕) 평가의 지위에 대한 흄의 테제를 불러들인다. "우리는 어떤 특색이 만족스럽다고 해서 그것을 고결하다고 유추하지 않는다. 우리는 그것이 특정한 방식으로 만족을 가져온다는 것을 느낄 때 그것을 고결하다고 느낀다. 모든 종류의 아름다움을 비롯하여 취향과 감각에 대한 우리의 판단도 사정은 마찬가지다. 우리의 찬동approbation은 이들이 우리에게 주는 즉각적 쾌에 얽혀 있다."[5] 다시 말해, 미적 판단에서 찬동 또는 불찬동 —또한 그러므로 대상에 부여되는 긍정적 또는 부정적 가치— 은, (불)만족이 제어 요소로서, 항목으로서 기능하는 한, 인지적 주의력에 의해 초래

5 David Hume, *op. cit.*, p.471(필자의 강조).

되는 (불)만족에 맞추어져 있다. 미적 판단에는 그러므로 반론이 제기될 수 없다. 그것이 절대적 가치를 지니고 있어서가 아니라, 다른 정동이나 기분들과 마찬가지로 만족이나 불만족은 우리가 반론을 제기할 수 있는 것들을 이루고 있지 않다는 단순한 이유 때문이다. (우리는 물론 이들에 찬동하지 않을 수 있으나 이는 불찬동이 부여되는 가치 이외에 다른 가치들의 명목으로 이들을 감상한다는 것을 의미한다.) 반면, 모든 미적 판단은 같은 대상에 대한 새로운 미적 행동 양식에 의해 포기될 수 있지만 다른 만족 징표들에 연관된다. 모든 사람은 이러한 유형의 취향 변화를 이미 경험했다. 이 섭렵할 수 없는 변화들은 그 자체로 주의력과 감상 간의 관계의 인과적 지위를 동반한다.

　　　이러한 결론이 위에서 제시된 미적 행동 양식에 대한 분석에 합당하다면, 독자는 아마도 그 결론이 미적 판단들의 명제적 구조와 명백히 모순된다는 반론을 제기할 것이다. 또는 오히려 이 결론이 "나는 이 그림이 좋다"라는 식의 표현적 판단에만 국한되며, 항시 대상의 속성들에 연관되는 주장의 형태를 지니는 진정한 미적 판단의 논리적 구조를 설명할 수 없는 것같이 보인다고도 할 수 있을 것이다. "이 그림은 강력하다"라고 말하는 것은 대상의 속성들에 대한, 즉 그 그림의 "그 힘"에 대한 주장의 발화라는 것이다. 이러한 판단이 그저 주관적 편향을 표현하게 하는 것이라는 말하는 것은 불합리해 보인다는 것이다.

　　　이 반론에 응대하기 위해서는 더욱 일반적인 가치 평가의

지위에 대한 문제를 짚어야 할 것이다. 실제로 모든 사람이 적어도 한 가지에 동의한다. [그것은] 취향 판단이 대상에 부여하는 속성들은 가치에 대한 술어들이라는 것이다. 모든 미적 판단은 가치들의 층위에 그 대상을 위치시키거나, 또는 해당 대상이 [그것의] 가치를 고평가(또는 저평가)하게 하는 이러저러한 특질을 갖고 있다고 주장한다. 그러므로 일차적으로 우리가 "가치를 담고 있음"으로 받아들이는 것을 이해해야 한다.

　　　　이를 위해서는 설이 제시한 구분, 즉 존재론적으로 객관적인 사실들과 존재론적으로 주관적인 사실의 구분으로부터 시작하는 것이 유용할 것이다.[6] 먼저, 어떤 속성, 또는 존재론적으로 객관적인 개체entité는 모든 관찰자에 대해 독립적으로 존재한다. [반면에] 어떤 속성, 또는 존재론적으로 주관적인 개체는 관찰자에 대해서 상대적으로만 존재한다. 이런 의미[선상]에서 모든 가치는 그것이 부여되는 개체의 관찰자나 사용자에 의해 제시되기 때문에 존재론적으로 주관적이다. 여기서 유의할 점은 존재론적으로 주관적인 사실이 존재론적으로 객관적인 사실에 비해 덜 실제적이지 않다는 것이다. 그것은 오로지 의도적 태도로서 존재한다. 한편, 내가 이러한 의도적 태도를 갖는다는 사실은 그 자체로 존재론적으로 객관적인 하나의 사실이다. (인간의, 또는 궁극적으로 다른 동물들의)

6　　John Searle, *La construction de la réalité sociale*, Éditions Gallimard, 1998, chap.1 참조.

정신적 상태는 산들과 같은 명목으로 세계의 내재적 실체들이기 때문이다.[7] 가치들이 주관적 사실이라 말함은 (이 용어의 존재론적인 의미에서) 그것들이 "존재하지 않는다"는 것을 의미하지 않는다. 두 번째는 이와 직결되는 문제인데, 설은 모든 존재론적으로 주관적인 사실들이 **개별적** 관찰자들에게 항상 상대적으로만 존재하는 사실들은 아니라는 것을 설득력 있게 보여 준다. 사회적 사실들과 특히 제도적 사실들faits institutionnels의 의도성intentionnalité은 본래 집단적이며, 개별적이지 않다. 의도적 행위들은 정신적 상태로서 개별적 두뇌들에서만 존재하지만, 이 행위 중 일부는 내재적으로 집단적인 지시 구조를 갖는다. 즉, 이들은 집단적으로("우리nous"에게나 "일반on"에게) 부여된(의도적 내용들로서 제시된) 것이지 개별적으로("나je"에게) 부여된 것이 아니다. 여기에서 이들은 내재적으로 개별적인 존재론적 주관적 사실들의 또 다른 범주와 구분된다. 존재론적으로 주관적인 사실들의 영역의 내부에서는 개별적인 것들과 집단적, 초-개체적supra-individuel 존재 방식을 가진 것들이 구분되어야 한다. 이러한 구분은 가치들의 영역에 대입될 수 있다. 미적 가치valeur esthétique는 존재론적으로 주관적인 사실이기도 하지만 개별적 교류를 넘어서 있다. 왜냐하면, 미적 가치의 근원은 정신적 상태의 주관적 특질에 있기 때문이다. 반면 도덕적 가치들은 집단적 의도성intentionnalité collective의 사실들인데, 준거가 내재적으로 집단

7 John Searle, *La construction de la réalité sociale, op. cit.* 참조.

적, 초-개체적인 상속된 규준들을 기반으로 하기 때문이다. 정리하자면, 모든 가치는 태도들에 대해 상대적이고, 그러므로 존재론적으로 주관적인 사실들이다. 그러나 모든 가치가 개별적이라는 의미에서 이들은 주관적이지 않다. 이들이 개인들에 의해 표현된 정신적 상태로서 개별화되어 존재하더라도 말이다.

나는 다시금 설의 구분을 빌려 오고자 한다. 이 구분은 객관적/주관적 쌍과 집단적/개별적 쌍의 구분과 같은 명목으로 미적 판단 문제를 둘러싼 오해 중 몇몇을 해소시켜 준다. 이는 인식적으로 객관적인 명제와 인식적으로 주관적인 명제 간의 구분에 대한 것이다. 이 구분은 개체들이나 속성들의 성격을 규정하는 존재론적 구분과 혼동되어서는 안 된다. 인식적 구분은 속성들(이나 개체들)이 존재론적으로 객관적이건 주관적이건 간에 이들에 대한 판단 행위들을 특징짓는다. 인식적으로 객관적인 판단은 오로지 그것이 확인해 주는 실상^{état de fait}의 존재에 대한 적합성에 의해 진위 여부가 결정되는 판단이다. 인식적으로 주관적인 판단은 실상이 이미 주어진 경우 그것을 서술하는 판단이다. 이 서술의 충분조건은 실상이 아닌 그것에 대한 나의 태도인데, 이 태도가 개인적 편향이나 집단적 규범을 표현할 수 있음은 물론이다. 존재론적으로 객관적인 실재들(설의 용어를 빌리자면 "기본적 사실들^{faits bruts}")은 인식적으로 주관적인 판단으로 이어질 수 있으며, 존재론적으로 주관적인 실재들(즉 정신상의 상태들에 대해서만 상대적으로 존재하는 특징들)은 인식적으로 객관적인 판단들의 대상이 될 수 있다. 결국 표현

적 언어 행위는 존재론적으로 주관적인 어떤 사실에 대한 인식적으로 객관적인 판단이다. [예컨대] 내가 "나는 슬프다"라고 말할 때, 나의 문장은 존재론적으로 주관적인 상태(정신적 상태)에 대한 것이지만, 나의 판단은 인식적으로 객관적이다. 사실상 이 명제의 진위 여부는 그 명제가 표현하려는 것(나의 정신적 상태)에 대한 나의 (주관적) 태도가 아닌, 오로지 (존재론적으로 주관적인) 사실로서의 정신적 상태(나의 슬픔)의 존재 또는 존재하지 않음에 달려 있다. 마찬가지로, 내가 "나는 이 그림을 좋아한다"라고 말할 때, 나는 존재론적으로 주관적인 사실에 대한 인식적으로 객관적인 판단을 표출한다. 어떤 것을 좋아한다는 것은 존재론적으로 주관적인 사실이다. 왜냐하면, 그것은 어떤 대상에 대한 정신적 경향에 대한 것이기 때문이다. 그러나 어떤 대상을 좋아한다고 말하는 것은 인식적으로 객관적인 판단인데, [이는] 명제의 진위 여부가 그 상태에 대한 나의 태도가 아닌, 오로지 그 존재론적으로 주관적인 상태의 존재 여부에 달려 있다는 데에서 기인한다.

반면, 내가 "이것은 나쁜 행동이다"라고 말할 때, 나는 인식적으로 주관적인 판단을 표출한다. 이 명제는 행동의 내재적 대상적 속성들에 대해 무언가를 주장하는 데에 그치지 않고 이 속성들에 대한 어떤 태도를 표현하기 때문이다. 그러므로 이 명제는 두 가지 이유로 거짓이 될 수 있다. 해당 행동의 (도덕에 관련하지 않는) 내재적 대상적 속성들에 대해 내가 실수를 범할 때(추가적으로 말하자면 이들은 그 자체로 의도적인, 그러므로 존재론적으로 주

관적인 어떤 사실의 내재적 속성들이다), 또는 개입되는 나의 태도가 "나쁘다"라는 평가적 형용사로 표현된 것이 아닐 때이다. 그러나 위 명제는 절대로 "이것은 까만 돌이다"라는 식의 문장이 실제 돌이 까맣지 않고 빨갛다는 이유로 거짓일 때와 같은 의미에서 거짓이 될 수 없다. 사실 "나쁘다"라는 서술은 내재적 대상적 속성들을 규정하는 서술들의 계층에 속하지 않고, 관찰자에게 상대적으로만 존재하는 속성들, 특징들을 동일화하는 서술들의 계층에 속한다. 그러므로 "이것은 나쁜 행동이다"라는 판단은 "좋은" 것이 될 수 있게 해 주는 내재적 대상적 질을 갖게 될 것이라는 이유로 거짓이 될 수 없다(왜냐하면, 이 대립하는 질은 그 자체가 이미 관계적 질이기 때문이다). 그리고 이상을 고려할 때, 적어도 나의 의견으로는, (한 공동체에 속하는) 다른 모든 사람이 "나쁘다"고 규정하는 어떤 행동을 "좋은" 것으로 규정하는 사람을, 비트겐슈타인적 의미에서는 치명적인 문법상의 실수를 범하는 것으로 볼 수 없다. 그 사람은 도덕적 영역의 "언어놀이"의 규칙들을 따르지 않는 방식으로 용어들을 사용하는 것이다. 어떤 사람이 동향인들이 "좋다"고 생각하는 행동의 동일한 내재적 대상적 속성들을 "비난받아야 마땅한 répréhensibles" 것으로 생각하는 경우가 있다. (그리고 이런 일은 한 번 이상 일어난다!) 이는 그 사람이 이 행동의 내재적 속성들을 다르게 평가한다는 사실을 재확인하게 해 준다. 고대에 노예제도에 반대한 최초의 사람들이 정확히 이 상황에 속한다. 여기서 쟁점이 된 것은 "문법"과 "언어놀이"가 아니라 사회적 전통의 바람직하거

나 그렇지 않은 성격(또한 그러므로 가치)에 대한 의견의 불일치였다. 실로 가치들을 "언어놀이"의 문제들로 축소시키는 것은 그 가치들을 "진실"과 "거짓"으로 해석하는 것만큼이나 부적절한 것으로 보인다. 두 경우에서 우리는 그들의 고유 기능을 박탈한다.

이러한 구분들을 염두에 둔다면 미적 판단의 지위를 쉽게 이해할 수 있을 것이다.

먼저, (공공연하게) 표현적인 판단들과 "규범적" 미적 판단들을 구분해야 한다. "이 그림이 마음에 든다", "나는 이 소설을 싫어한다"라는 등의 문장들은 공공연하게 표현적인 판단들이다. 이들 문장은 존재론적으로 주관적인 사실들, 즉 그 그림이나 소설에 대한 나의 감상에 대한 것이지만, 인식적으로 보면 객관적 판단들이다. 설은 언어적 행동들의 분류에서 표현적인 것들이 조정의 방향을 갖지 않는다는 사실로 특징지어진다고 말한다. "표현된 명제의 진실이 전제된다"[8]는 의미에서다. 그렇다 하더라도 이 표현적인 것들이 인식적으로 객관적인 판단이 되는 것을 막지는 못한다. 그것들은 실상의 존재에 대한 정보를 제공하기 때문이다. 단순하게도 이 상태는 정신적 상태이고 명제를 진술하는 사람에게만 이 상태에의 접근이 허용되기 때문에, 이 명제는 그것의 진실이 전제로서 수용될 때만 기능할 수 있다. 표현적 행위들이 그것들이 표현하는 것

8 John Searle, *Sens et expression, op. cit.*, p.55: *L'intentionalité, op. cit.*, Éditions de Minuit, 1985, p.209-201 참조.

에 부합하지 않을 수 있는 유일한 두 가지 방법은, 화자가 그가 처한 상태에 대해 착각을 하기 때문에, [표현적 행위들이] 그들이 표현하는 주관적 상태에 또는 그가 정직하지 않기 때문에 부합하지 않는 것이다. 첫 번째 —상당히 드물지만 불가능하지는 않은— 경우에서는, 예를 들어 어떤 판단이 나의 행동 양식이 일반적 규칙상에서 해당 가치 상향valorisation을 야기한 행동에 부합하지 않는다고 말한다면, 그 판단은 오류이며, 이 오류는 종국에는 제삼자에게 간파당할 수도 있다. [그러나] 단순하게 말하면, 이 제삼자에게는 그가 감지하는 것을 폄하하거나 확인할 수 있는 방도가 없다. 왜냐하면, 그는 그렇게 하기 위해 표현된 정신적 상태에 "직접적인" 접근을 해야만 하기 때문이다. 두 번째 경우는 일반적인 거짓말의 상황이다. 표현적 판단은 사실 상태에 대한 것이므로 그것은 당연히 다른 어떤 단정적 명제와 마찬가지로 거짓말일 수 있다. 요약하면, 내가 만약 "나는 이 그림이 마음에 든다"고 말한다면, 당신은 내가 거짓말을 한다고 생각하거나 내가 처한 상황 내의 정동적 상태에 대해 내가 오류를 범한다고 생각하지 않는 한, "그것은 틀렸다"라고 대답할 수 없다. 당신은 경우에 따라서 나에게 이의를 제기할 수도 있다. "당신은 당신이 그것을 마음에 들어 한다고 믿을 뿐이다." 그러나 당신에게는 당신의 전제가 맞거나 틀리다는 것을 점검할 수 있는 방도가 없다. 이러한 이의 제기는 "당신은 그것의 있는 그대로를 보지 않기 때문에 그것을 마음에 들어 한다"거나 "당신은 만약 당신이 실제로 알고 있었다면 그 그림에 대한 태도를 바꾸게 했을

다른 그림을 모르기 때문에 그것을 마음에 들어 한다"는 식의 이의 제기와 혼동되어서는 안 된다. 이러한 식의 이의 제기는 나의 주의력의 적확함이나 이미 알려진 특징을 재고하게 하지만, 나의 표현적 판단을 "논박"할 수는 없을 것이다. 다시 말해, 만약 내가 실제로 해당 그림을 마음에 들어 한다면, 당신에게 있어 인식적으로 적절한 유일한 반응은 이 반응을 인가하거나 불인가하는 것이다.

위에서 도입된 구분들은 "규범적인" 미적 판단들, 다시 말해 "이 산은 굉장하다", "미켈란젤로의 〈모세〉는 힘있는 조각이다", "드뷔시의 음악은 세련되다"라는 식의 문장들의 지위를 분석할 수 있게 해 주기도 한다. 예를 들어 내가 "이 산은 절경이다" 또는 "이 그림은 강력하다"라고 말할 때, 나는 존재론적으로 객관적이거나 (첫 번째 경우), 존재론적으로 주관적인 하나의 사실에 대해 인식적으로 주관적인 판단을 내놓는다. (여기서는 그 그림이 캔버스와 피그먼트로 축소되지 않는다는 것이 전제되는데, 왜냐하면, 그 그림은 표상적 기능들과 형식적 예시화로 그것을 구축하는 인간의 정신적 상태들에 대해 상대적으로만 존재하는, 표상과 형식적 구성으로서의 의도적 대상objet intentionnel이기 때문이다.)[9] 왜 이 판단들은 인

<hr>

[9] 사실 나는 상황이 이처럼 단순한가에 대해 의구심을 갖고 있다. 안료로 뒤덮인 캔버스로서의 그림은 당연히 존재론적으로 객관적인 하나의 사실이기 때문이다. 동시에, 미적 감상이 그림의 의도적 속성들만을 다룰 가능성은 희박하다. 보통의 상황에서 미적 감상은 색채적 감각질(qualia colorés)의 총체로서 캔버스의 "물질적" 순수 외관에 대해 이루어질 것이며, 그러므로 그 작품의 존재론적으로 객관적인 수준에 입각하기도 할 것이다.

식적으로 주관적인가? 이에 대해서는 제라르 주네트가 ─미적 판단이 대상에 대한 우리의 태도의 객관화objectivation에서 비롯된다는 산타야나George Santayana의 지적으로부터[10]─ 결정적인 대답을 도출한 것으로 보인다. 이것이 결정적인 이유는 이 객관화의 논리적 회전 체계tourniquet logique가 미적 술부들prédicats esthétiques의 수준에 자리한다는 것을 보여 주었기 때문이다. 실질적으로, 이 술부들 ─예를 들어, 힘, 세련됨, 조화 등─ 이 서술적 속성들로서 제시된다 하더라도, 이들은 사실 **이미** 감상적인 용어들이다. 예를 들어, 우리는 "우아한gracieux"이라는 용어를 우리가 마음에 들어 하는 굴곡진 선에 대입한다. 우리는 마음에 들지 않는 구부러진 선에는 그것을 대입하지 않는데, 그럴 경우, 우리는 차라리 "기교적인maniéré"과 같은 용어를 사용할 것이다. 그러므로 미적 술부들은 감상을 표현하게만 한다. [그것은] 감상을 정당화하는 것과는 거리가 멀다. 서술적 술부들과 미적 술부들 간의 관계는 당연히 불확정적이지 않다. 주네트는 우리가 굴곡진 소묘를 두고 간소하다고 간주하지 않을 것이라 강조한다. 다른 말로, 이런저런 서술적 특징과 이런저런 양극화된 미적 술부들의 조합 사이에는 의존적 관계가 존재한다. 미적 판단을 인식적으로 주관적이게 하는 것은 이 판단이, 대상적 속성들을 동일화하는 것을 넘어 그 속성들에 대한 나의 감상을 동시에 표현

10 George Santayana, *The Sense of Beauty: Being the Outlines of Aesthetic Theory* (1896), MIT Press, 1988, pp. 33-35.

하는 술부를 대상에게 부여한다는 사실이다. 그래서 "우아한"은 사실 "구부러진＋긍정적으로 감상된"을 의미하는 것이다.

　　　여기에서 실제로 쟁점이 무엇인지를 오해하지 말아야 할 것이다. 결정적인 것은 미적 만족의 존재론적으로 주관적인 특징이 아니다. 우리가 살펴본바, 우리의 감상(x가 마음에 든다, 나는 x가 좋다)을 표현하는 표현적 판단들은 인식적으로 객관적인 판단들의 변형이기 때문이다. 인식적 주관성이 개입되는 때는 오로지 판단되는 것이 더 이상 나의 태도가 아닌 그 태도를 야기하는 대상일 때, 그리고 동시에 실제로 대상의 속성들을 확인시켜 줄 뿐만 아니라 그 속성들에 대한 나의 태도를 번역해 주는 어떤 술부를 그 대상에게 부여할 때이다. 그런데도 이는 미적 판단이 수행하는 일이며, **바로 이** 이유로 인해 인식적으로 주관적인 판단인 것이다.

　　　이와 같은 미적 판단의 논리적 문법에 대한 분석은 미적 행동의 의도적 지위의 관점에서 수행된 분석을 확인시켜 준다. 실제로 위의 분석은 미적 판단들도 역시 그것들의 출처에 있어서 표현적 본성을 갖는다는 것을 보여 준다. 이는 단순히 말해 "객관화된" 표현적 판단에 대한 것이다. 왜냐하면, 수용자가 견지하게 되는 태도는 (논리적 지위의 관점에서) 미적 술부에 다름 아닌 혼성 술부 prédicats portemanteaux의 사용으로 말미암아 대상에로 전이되기 때문이다. 그리고 취향 판단의 출처는 논박될 수 없는 표현적 판단의 출처와 같고, 우리는 이 판단에 (공공연하게) 표현적인 어떤 판단에게 부여할 수 있는 반론들과 동일한 종류의 반론들만 제기할 수 있기

때문이다.

몇몇 반론에 대하여

미적 판단의 주관적 토대에 대한 테제에 내포되지 않은 것을 이해하는 것은 그것에 내포된 것을 이해하는 것만큼 중요하다. 사실 위 분석에 제기되는 반론 중 대부분은 이 반론들이 초래하는 결과들에 대한 몰이해에서 기인한다.

　　　때때로 우리는 미적 판단을 주관적 선호의 표현으로 보는 분석이 일반화된 주관주의subjectivisme généralisé를 옹호한다는 의심을 하는데, 이는 미학 영역 밖에서도 마찬가지다. 이러한 의심은 우리가 가끔 미적 판단을 윤리의 영역과 접목시키고 그럼으로써 다소간의 미적 가치들을 도덕적 가치들로 간주할 때 더욱 가중된다. 이러한 경향은 새로운 것이 아니다. 이미 실러가 예술을 통한 인류의 (도덕) 교육을 꿈꾼 바 있다. 그러나 이 꿈은 가치와 판단의 두 종류의 사회적 기능을 나누는 아주 큰 차이를 크게 고려하지 않은 꿈이다. 미적 가치들은 어떠한 규정적 (실용주의적) 차원에도 귀속되지 않으나, 도덕적 가치는 우리의 행동들에 규제를 부과한다. 미적 판단들은 주의적 군집체들constellations attentionnelles에 대한 것이지만 도덕적 판단들은 개인들과 그들의 행동에 대한 것이다. 미적 가치들은 모든 직접적 사회적 승인과 "보편적" 대입의 문제를 족히 넘

어서는 것이지만, 도덕적 가치들은 모든 개인에게 적용되는 직접적 사회적 승인으로 번역되지 않는 한 아무런 의미도 갖지 않는다. 실제로 이러한 접근 방식을 취하면서 우리는 두 개의 다른 문제를 혼동한다. 예술의 사회적 기능들과 윤리의 영역 간의 잠재적 관계에 대한 문제, 그리고 미적 판단과 도덕적 판단 간의 관계들에 대한 문제가 그것들이다. 첫 번째 문제는 맥락에 따라 여러 가지 대답을 가질 수 있다. 단순히 말해 그것은 두 번째 문제와 어떠한 연결 고리도 갖지 못한다. 동시에, 두 번째 문제에 대해서 말하자면, 위에서 언급된 미적 판단에 대한 분석은 모든 가치 판단과 모든 가치가 같은 분석의 대상이 됨을 의미하지 않는다. 미적 판단이 주관적 토대를 갖는다고 말하는 것은 모든 가치 판단이 그러한 지위를 갖는다는 것, 즉 이 가치 판단들이 개인의 정동적 상태들에서 그 출처를 찾는다는 연유로 모두 "주관적"임을 의미하지 않는다. 물론 인식적 주관성을 위시하는 설명은 도덕적 술부들을 포함한 모든 가치 술부 prédicats de valeur에 적용되기는 한다. 이와 마찬가지로, 객관화가 미적 판단들에만 특정하게 적용되는 것은 아니다. 그것은 모든 가치 판단이 공유하는 논리적 특징이다. 사물 세계의 개체에 부여되는 가치 술부는 전부 어떤 대상, 세계의 상태, 행동 등에 대한 평가적 태도의 객관화를 불러들인다. 모든 가치 판단은 그러므로 관계적 술부에서 대상적 술부로의 변환에서 기인한다. 결론적으로 모든 가치는 상대적이다. 즉, 인간이 제시함으로써만 존재할 수 있다. 반면, 개인 관심의 제반을 표현한다는 의미에서 모든 가치가 다 주관적

인 것은 아니다. 사실, 가치가 표현하는 관심이 필연적으로 특유한 개인의 표현된 관심인 것은 아니다. 이 관심은 (모든 인류와 그 너머를 포함할 수도 있는) 어떤 공동체의 관심일 수도 있다. 가치 판단들이 모두 그것들이 개인이 선호하는 것들을 표현한다는 의미에서 주관적이지 않듯이 말이다. 그것은 고착되어 있는 집단적 선호에 대한 것일 수도 있다. 미적 판단의 ("개별성singularité"으로 간주되는) 주관성은 그것의 출처, 즉 주의적 활동에 의해 야기되는 (불)만족의 상태에서 비롯된다. 그것은 도덕적 가치 판단의 출처가 아니다. 도덕적 가치 판단은 주의적 활동에 대한 것이 아니며 초-개인적 규범으로서 주어지는 명령에 기초한다.

우리가 만약 미학에서의 주관주의가 도덕적 규범들의 영역에서 무관심을 용인하는 근거가 될 것이라는 다소 악의적인 암시를 제쳐 둔다면, 미적 판단이 본래적으로 주관적이라는 전제에 대한 가장 대표적인 반론은 이 전제가 선호의 표현을 진정한 미적 판단과 혼동한다는 주장으로써 이루어진다. [이러한 주장에 따르면] 후자[진정한 미적 판단]는 최소한의 가정된 상호 주관적 타당성을 적합하게 요구한다는 점에서 전자[선호의 표현]와 구분되는데, 그것은 후자가 공유 가능한 입론에 기초한다는 믿음 때문이다. 나는 이러한 반론이 가치가 결여된 것이라 생각함과 더불어 주관적 태도에서 기인하는 설명의 범위와 실제 중요성들을 잘 이해하지 못하는 것이라고 보고 있다.

물론 미적 판단이 표현적 판단처럼 모든 타당성 문제에

서 벗어날 수는 없다. 그러나 그것의 타당성을 보장하는 조건들은 매우 자율적이다. 왜냐하면, 미적 판단이 충족해야 하는 유일한 조건은 미적 주의력에 내속되는 감상을 표현하는 것이기 때문이다. 달리 말해, 미적 판단이 타당성을 갖지 못하는 것으로 간주되려면, 그것은 그것이 다루는 미적 대상에 대한 나의 감상의 표현이어서는 안 된다. 우리는 이러한 상황들을 쉽게 상상해 볼 수 있다. 나는 위에서 이미 거짓말mensonge, 나쁜 믿음mauvaise foi과 자기망동auto-aveuglement의 경우들을 언급했다. 이와 더불어 [미적 판단의] 타당성 결여의 또 다른 예시가 존재한다고 볼 수 있을 것이다. 내가 만약 "이 대상은 아름답다Cet objet est beau"라고 말하며 이 판단을 대상이 특정 규범에 상응한다는 사실에 기초하게 한다면, 나의 미적 판단은 타당하지 못한 것이라 할 수 있지 않겠는가? 사실 이 경우, 타당성을 갖지 못하는 미적 판단을 공표한다기보다, 미적 판단이 아닌 규범적 판단을 공표한다고 말하는 것이 더 바람직할 것이다. 규범적 판단은 당연히 전적으로 타당할 수도 있다. 이러한 두 종류의 판단의 구분은 칸트에 의해 이미 다루어진 바 있고, 그의 분석은 지금까지도 유효하다는 것이 나의 생각이다. 그러나 어디에서 분열이 일어나는가를 명확히 해야 한다. 어떤 대상이 특정 규범에 부응한다는 사실은 미적 판단에서 규범적 판단으로의 이행 없이도 충분히 나의 만족을 야기하는 대상적 원인cause이 될 수 있다. 여기에는 이상할 것이 전혀 없다. 왜냐하면, 규범들도, 적어도 부분적으로는, 스스로를 드러내는, 즉 만족적인 미적 경험들을 반복적으로 불러

일으킬 수 있음을 보여 주는 예술적 속성들의 규정적 번역traduction prescriptive이기 때문이다. 그러므로 인과적으로 나의 감상의 원인이 되는 속성들은 동시에 규정적 규범들의 예시화일 수 있다. 반면에, 만약 대상이 특정 규범들에 부응한다는 사실이 이유raison, 즉 나의 판단의 인식적 기초가 된다면, 나는 순수하게 미적인 영역을 떠나 규범적 판단의 영역으로 진입하게 된다. 왜냐하면, 이 경우 나의 판단 행위는 작품에 대한 나의 경험을 번역하는 것이 아닌, 여러 규범에 대한 이 작품의 부응 정도를 번역하는 것이기 때문이다. 그럼으로써 타당성의 조건들은 더 이상 동일한 것이 아니게 된다.

또 다른 오해의 근원은 미적 판단들과 규범적 판단들 사이의 구분의 문제와 관련된 것으로써, 미적 판단의 지위의 문제가 기존의 담론적 공동체 내부에 받아들여질 수 있느냐의 문제와 혼동될 수 있다는 사실에서 기인한다. 현대 미술의 수용에 대한 나탈리 에니크Nathalie Heinich의 연구가 잘 보여 주듯이, 예술 영역에서의 의견 대립들은 대체로 (대부분 제도화된) 제각기 관련된 반응들과 판단 종류들의 수용, 비수용 기준들을 갖는 여러 담론적 공동체 간의 충돌에 상응한다.[11] 마찬가지로, 이브 미쇼Yves Michaud는 가치론적으로 연관된 대상들의 총체 주위에 재결집된 각각의 담론적 공동체가, 그 틀에 [의해] 짜여진 "언어놀이jeu de langage"의 내부에서, 적절한 판단들과 덜 적절하거나 아예 적절하지 않은 판단들을 구분하

11 Nathalie Heinich, *Le triple jeu de l'art contemporain*, *op. cit.* 참조.

게 해 주는 전문성의 기준들로 변환되는 어떤 공동 문화를 발전시
킨다는 것을 보여 주었다.[12] 줄여 말해, 가치론적으로 연관된 대상
들의 장을 중심으로 구성된 담론적 공동체의 내부에서는, 특정 숫
자의 정합적 감상들의 규범적 번역이면서 진정한 의미에서의 전문
성 발전을 가능케 하는 합의된 규범들의 총체가 항시 구성된다. 단
순히 말해 이 전문성은 —미쇼가 드러내고 에니크의 분석에서도 명
확하게 드러나듯이— 거기에 주어진 "언어놀이" 안에서만, 그러므
로 공동 규범에 의해 이미 연결된 담론적 공동체 안에서만 적절성
을 지닐 수 있다. [그런데] 전문성에 의거한 판단들의 적절성은 사
실 항상 규범적 판단들의 총체의 적절성이다. 주지하듯이 이 규범
들이 정합적 미적 감상들의 총체에서 나올 수 있다고 하더라도 말
이다. 이 정합적 감상들이 판단의 기준들로 탈바꿈하는 즉시, 즉 그
것들이 투영될 수 있게 되는 즉시, 우리는 미적 논리logique esthétique
에서 규범적 논리logique normative로 이행하게 된다.

　　　　달리 말해, 이러한 주어진 언어놀이의 내부에서 스스로를
정당화시키는 수용 가능성의 기준들은 미적 판단의 지위와는 전혀
상관이 없다. 이와 상반되는 시각은 (아름다움, 우아함 등의) 사용
되는 평가적 술부들이 판단의 위 두 종류상에서 부분적으로 똑같이
적용된다는 사실로써 설명된다. 한편, [이들 중] 한 종류는 사용되

12　　Yves Michaud, *Critères esthétiques et jugement de goût*, Éditions Jacqueline
　　　Chambon, 1999 참조.

는 술부들만이 아닌, 특히 그것들이 사용되는 방식, 즉 그것들로 하여금 수행하게 하는 역할에 의해 특징지어진다. 이러한 양상을 염두에 둔다면, 미적 판단들은 전문성에 의거한 규범적 판단들의 논리로 환원되지 않는 고유한 논리를 간직하게 된다.

이를 이브 미쇼가 제시한 명마 경연대회의 예시를 통해 보여 줄 수 있을 것이다. 미쇼는 경연대회에 출전한 (또는 마술馬術 경연에 출전하는) 한 안달루시아산産 말을 평가하기 위한 형태학적, 행동적, 기질적 기준들이 존재하며, 이 기준들에 대해 승마계의 구성원들이 동의하고, 이 기준들의 올바른 적용은 장기간 습득된 경험에 기초를 두는, 지각적으로 매우 섬세한 신중함의 연마를 필요로 하는 전문성을 전제함을 보여 준다. 이는 국제 공인 혈통서 studbook international에 의해 규정된 안달루시아산 말의 미적 규범의 틀 내에서 이런저런 평가 대상에 부여되는 평가적 판단들이 동일하게 적용될 수 없음을 의미한다. 이 판단들은 대체로 정보에 의해 내려지며, 대부분 정당하고 그러므로 종국에는 인정되지 않을 수도 있다. 단순히 말해, 이 모든 [평가] 과정은 위 규범들에 비추어 안달루시아산 말들을 판단하는 사람들에게만 가치를 인정받는다. 동시에 설령 [어떤 말이] 안달루시아산이라 하더라도 [그] 한 마리를 위 규범들에 비추어 판단할 의무는 (다행히도) 전혀 없다. 평가를 불러들이는 주의적 활동의 종류는 규범적 판단들의 조망을 형성하는 활동과 매우 다를 수 있다. 또한 이 경우에서의 활동이 미적 질서를 따를 때 우리는 경연대회의 문맥과는 매우 상이한 문맥에 진

입한다. 미적 주의력에 의거하는 활동은 자기목적론적이다. 즉, 그것의 합목적성은 평가적 질서가 아닌, 인지적 주의력 그 자체의 연장에 있다. 절대적으로 원초적인 이 사실을 항상 상기할 필요가 있다. 내가 미적 행동에 진입할 때(영화를 보거나, 음악을 듣거나, 그림 한 폭을 관조할 때), 나의 목표는 이 대상에 대한 평가적 판단을 표명하는 데에 다다르는 것이 아니라, 주의적 활동 그 자체에 내속된 만족을 이끌어 내는 것이다. 그리하여 나는 국제 공인 혈통서의 규범들에 맞게 이런저런 안달루시아산 견본을 감정할 수 있지만 그럼에도 다른 견본을 더 높게 평가할 수도 있다. 그리하여 나는 [그 말이] 안달루시아산 말의 규범적 표준에 덜 부합한다는 이유에도 불구하고 모순적으로 "저것이 더 아름답다"라고 말할 것이다. 내가 미적으로 만족스러워하는 것 —즉 자신의 고유한 내적 만족의 지표를 통해 조정되는 주의력의 틀 내에서— 은 규범적 표준의 시각에서 보았을 때 결함인 특징들일 수도 있다는 것이다. 이럴 때 나에게 던져질 수 있는 반론은 기껏해야 공인 혈통서에 나와 있는 게임의 규칙에 의거하지 않았다는 것뿐이다. 그러나 이러한 반론은 어떠한 경우에도 나의 미적 판단을 결격시킬 수 없다. 나는 다른 모든 사람이 추하다 여기는 말을 아름답게 여길 수 있다. 물론 나는 공식 경연대회 심사위원단에서 자격을 박탈당할 수도 있다. 그럼에도 심사위원단에 참여하려면 욕구가 필요하다.

전문성에 의거한 판단에 대한 의문은 기술적 판단들(또는 수행의 성공에 대한 판단들)의 지위의 문제와 직결된다. 사실 우리

는 매우 자주 기술적 성과를 들어 작품들을 높이 평가하곤 한다. 그런 평가를 미적인 이유로 내린다고 믿으면서도 말이다. 하지만 칸트가 보여 주듯이 기술적 판단들은 목적론적 판단들이다. 전제된 규범적 모델에 의거하여 어떤 대상을 검토한다는 의미에서 그렇다. 목적론적 판단은 자체적으로 고려되는 것으로서, 순수하게 서술적인 검토의 실행이다. 기술적 규범이 전제되면 이 검토는 그 규범에 의해 제시되는 모델에 대상이 부합하는 정도를 측정하는 데에 국한된다. 물론 이는 측정의 척도로 사용될 수 있는 규범들의 수용을 전제하기는 한다. 그러나 이 규범들은 명확히 하나의 전제이며 판단의 쟁점이 아니다. 피아니스트가 소나타를 올바르게 연주하는가, 가수가 규정된 높낮이로 목소리를 내는가, 화가가 유화의 원근법이나 기법을 자유자재로 구사하는가, 시인이 시체의 규칙들을 올바르게 적용하는가를 판단하는 것이 주관적 감상이나 집단적 규정의 문제인 것은, 모터의 안전도나 도구의 기능성에 대한 평가가 그러한 문제인 것과 피차일반이다. 명마 경연대회의 심사위원들도 그러한 목적론적 검토의 관점에서 자신들의 업무를 수행할 수 있다. 왜냐하면, 최소한의 감상, 또한 그러므로 최소한의 가치 판단을 개입시키지 않고서도 말 한 마리가 공인 혈통서의 규범들에 부합하는지의 여부를 판단하는 것은 전적으로 가능하기 때문이다. 긍정 평가, 또한 그러므로 객관화 과정은, 규범에의 부합이 바람직하다는 판단이 내려지고 이 바람직하다고 여겨지는 특징이 대상에 부여되는 가치 술부들의 형태로 객관화될 때만 개입될 수 있다. 그러므로 어떤 대상에

대한 동일한 주의적 경험은 서로 매우 상이한 판단 종류들을 불러들일 수 있다. 만약 이 경험이 내재적 (불)쾌의 지표로서 평가된다면, 여기서 판단은 미적이다. 만약 이 경험이 사전에 제시된 모델에 부합하거나 부합하지 않는지를 검토하는 데에 할애된다면, 우리는 (기능적 적합성, 수행적 성과 등에 대한) 목적론적 판단의 틀 안에 있는 것이다. 만약 이 부합성이 바람직하다고 판정되고 이 바람직하다고 여겨지는 특징이 가치 술부들의 형태로 객관화된다면, 우리는 규범적 판단의 틀 안에 있는 것이다. 이 판단의 종류 중 오직 첫 번째와 세 번째만이 (객관화에 의거하기 때문에) 가치 판단들이다. 미쇼가 전문성에 의거한 판단이라고 부르는 것으로 말할 것 같으면, 경우에 따라 그것은 목적론적 판단, 그러므로 사실 판단일 수도 있고, (어떤 것이 규범에 부합한다는 사실에 가치를 부여하는 판단이라는 의미에서) 규범적 판단, 그러므로 가치 판단일 수도 있다.[13]

주관주의적 테제에 반론을 제기하는 사람들은, 인지적 활동의 원인이 미적 대상에 있으며, 그로 인해 주의력은 정확할 수도, 부정확할 수도 있으므로 거기에는 대상에서 판단으로 이어지는 추론적 사슬이 있다고 말하기도 한다. 여기에서도 오해가 불거진다.

[13]　제라르 주네트가 보여 주듯이, 미적 판단의 대상적 기초를 옹호하는 흄의 주장의 그릇된 결론은, 그가 산초가 와인을 시음하는 『돈키호테(*Don Quixote*)』의 에피소드를 해석하는 과정에서 사실에 근거한 전문성(산초의 가족 두 명이 와인에서 가죽과 철의 맛을 발견하게 한 미각적 판별의 섬세함)과 이 전문성에 대한 사실에 근거한 정당화(술통 안에서 가죽과 녹슨 못의 역할)를 미적 감상의 정당화("좋은" 또는 "나쁜" 와인을 선언하는 판단)와 무리하게 동일시한다는 사실에서 비롯된다. Gérard Genette, *op. cit.*, p.71 이하 참조.

사실 미적 판단이 주관적 경험의 특질을 표현한다는 테제는, 그것이 대상과 결부된다는 것을 의미한다기보다, 그것이 내가 그것에 부여하는 주의력에 의해 야기되는 (불)만족의 출처라는 의미에서 그 대상과 연결되는 것이다. 주관주의적 테제는 미적 판단과 그것이 대상으로 삼는 것 사이의 연결을 차단하지 않으며, 그 대상이 대체로 만족스러움을 가져오는 인지적 주의력의 출처라는 의미에서 대상에 대한 판단임을 주장하는 데에 국한된다. 그러므로 주관주의적 테제는 미적 대상의 대상적이고 기술적인 속성들이 판단에 결부되어 있지 않다는 어떠한 확인도 주지 않는다. 이 속성들은 당연히 판단에 결부되어 있는데, 이는 그것들이 나의 인지적 활동의 원인이자 지시 대상이기 때문이다. 단순하게 말해, [대상의] 속성들은 이 인과적 힘을 주의력을 사용하는 사람의 쾌락적 경제의 수준에서 주의적 효율성이 만들어 내는 행동 —또한 그러므로 그 행동이 야기하는 효과들— 을 통해서만 취득한다.

 미적 판단의 주관적 성격에 대한 위 테제는 미적 판단이 공유될 수 없음을 의미하지 않는다. 두 명의 개별자가 같은 미적 경험이나 그에 견줄 만한 경험을 할 때, 그들 각각의 미적 판단은 마땅히 공유될 수 있다. 내가 축구를 하는 즐거움을 동반자들과 공유할 수 있듯이, 나는 미적 열의(또는 나의 혐오)를 다른 사람과 공유할 수 있다. 미적 판단의 출처가 주관적이라는 사실, 그리고 그 판단이 표현적 판단의 지위를 가진다는 사실은, 그 판단의 공유될 수 있는 성질의 문제와 연결되지 않는다. 다시 말해, 취향 판단의 주

관주의적 출처에 대한 테제는 그 자체로 합의된 심미관esthétique du consensus보다 대립의 심미관esthétique de la dissension에 더 호의적이지 않다. 주지하듯이 흄은 심미적 합의가 "최상의 특질, 그리고 인간 본성과의 미리 설정된 합의에 기초한다. 특정 형태나 특질은 만족을 불러오고 그 외의 것들은 불만족을 불러온다"[14]라고 주장했다. 다시 말해 흄에 따르면, 인간에게 주어진 본성 —그러므로 감수성 sensibilité— 을 따르는 속성들이 존재하며, 이 속성들은 모든 사람에게 만족을 준다. 구체적으로 말해 이는 특정한 사람, 집단에 국한되지 않으나 모든 사람이 공유할 수 있는 미적 가치가 존재한다는 것을 뜻한다. 이 테제 안의 어떤 것도 미적 판단의 주관적 지위와 호환이 가능하지 않은 것이 없다. 사실 "주관적"은 "객관적"(더 나은 표현으로는 "대상적")과 대립하는 것이지 "일반적"과 대립하는 것이 아니다. 이로부터 모든 사람이 공유하는 가치가 있는지의 여부를 묻는 질문은 단순한 사실 문제에서 비롯되며 미적 판단의 지위와 관련하여 어떠한 결과도 암시하지 않는다. [따라서] 판단의 출처가 주관적이라는 사실은 주관적 감상이 다른 모든 감상과 호환되지 않는다는 이유로 유아론적이어야만 한다는 것을 의미하지 않는다.

　　　또한 흄의 테제는 일정 수준까지 경험적으로 정당화될 수 있는 것으로 보인다. 몇몇 미적 경향은 가장 다양한 인간 공동체들에 의해 공유되며, 가장 이른 나이부터 드러나는 듯하다. 심리학적

14　　Yves Michaud, *op. cit.*, p.114.

연구들에 따르면 관상적 아름다움에 대한 감상의 경우가 그렇다.[15] 기준들이나 고정관념들에 거의 노출되지 않는 두 달에서 세 달 정도의 나이부터 아기들은 어른들이 선호하는 얼굴과 같은 얼굴들을 선호한다. 그 밖에 비교 연구들을 보면, 어떤 얼굴들이 아름답고 어떤 얼굴들이 아름답지 않은지에 대한 감상적 찬동은 복수의 문화에 걸쳐 강력한 항구성을 지닌다. 또한 그것은 특정 인간 공동체에서 통계적으로 가장 널리 알려져 고착화된 얼굴 타입에 드물게 적용될 뿐이다. 이는 감상적 찬동이 내생적 게슈탈트gestalt endogène에서 비롯된다는 것을 보여 주는 듯하다. 그리고 모든 사람에게 매력적인 특징들이 예술 작품들에서 찾아지지 못할 이유도 전혀 없다. 왜냐하면, 가장 깊숙하게 자리해 있는 특징들에서 결국 인간 심리는 [과연] 놀라우리만치 안정적이기 때문이다.

그러나 행동생태학적으로 합의된 의견들만큼 널리 퍼져 있는 것이 대립 의견들이다. 이 대립 의견들은 개인적인 것들보다 집단적인 것들인 경우가 더 많다. 실제로 대립 의견은 일반적으로 분리주의적 합의consensus ségrégationnistes의 이면일 뿐이다. 가장 많이 연구된 분리주의적 합의들은 —예를 들어, 하나의 문화나 어떤 문화 내부의 하위군과 같은— 공동 사회에의 소속에서 기인하는 것들이다. 하지만 같은 연령대나 같은 세대와 연관된 인종분리주의적

15 J. H. Langlois et al., "Infant preferences for attractive faces: Rudiments of a stereotype", Developmental Psychology, 23(3), 1987, pp.363-369 참고.

합의들 역시 흥미롭다. 세대 간의 합의의 수준에서 분리주의적 구성 요소는 특히 두드러진다. 근래의 두 가지 예시를 보면, 현대 음악을 1950년대와 1960년대의 계열 체계에서 1970년대의 반복적 조성 음악으로 이행하게 한 과정, 또는 록의 영역에서 1960년대 말의 사이키델릭 음악에서 그다음 세대의 하드록과 펑크록으로 이행하게 한 과정들을 떠올리면 된다. 역사상에서 절대로 반박될 수 없는 분리주의적 합의들의 중요성은, 그것들이 사회적이건 세대적이건 간에, 취향들의 진화가 —전부 계몽된 미적 비판에 의해 주도되는— 칸트가 말하는 공통 감각을 현실화할 궁극적 합의로 이어지는 점근적 과정일 가능성은 매우 희박하다는 것을 보여 주는 듯하다. 아이러니하게도, 합의가 가장 포괄적인 영역들 —예를 들어, "자연미"의 영역— 은 미학적 논의를 가장 자주 벗어나는 영역들이다. 이는 정확히 이 영역들이 우리가 세계와 맺는 관계를 구성하는 미적 경향들에 상응하기 때문이며, 심지어 이 경향들 이외의 현실을 보지 못하게 되는 경우도 있다. (게다가 이는 위 성향들이 우리에게 더 이상 미적 **성향들**로서도 나타나지 않게 되지만, 동시에 대조적으로 세계 그 자체에 주입되는 것으로 보이는 이유이기도 하다.) 그리고 반대로, 심미적 주장들에 의해 가장 사회화되고 쟁점화되는 대상들의 영역들은 반론들이 가장 널리 편재하고 축소 불가능한 영역이기도 하다.

마지막으로, 통념과는 달리 미적 판단의 주관적 본성 테제는 모든 미적 경험 간에 우열이 없다는 것을 의미하지 않으며, 모

든 작품이 같은 수준의 복잡성을 지닌다는 것도, 모든 미적 판단이 같은 관심사를 갖는다는 것도 의미하지 않는다. 미적 행동은 그 정도가 어떻든 풍부할 수 있고 작품은 복잡할 수 있으며, 취향 판단은 이 풍부함(또는 빈곤함)과 복잡성(또는 단순성)을 꽤나 성공적으로 번역할 수 있다. 달리 말해, 세 가지 계열로 분류된 사실들 간의 이러한 관계는 가장 넓은 범위를 포괄할 수 있다. 한편으로, 동등한 대상적 속성들이 불변한다고 할 때, 우리의 인지적 주의력은 그 정도가 어떻든 풍부할 수 있다. 다른 한편으로, 주의력이 불변한다고 할 때, 주의적으로 두드러지는 어떤 대상의 속성들은 그 정도가 어떻든 복잡할 수 있다. 마지막으로 인지적 주의력과 대상들이 불변한다고 할 때, 미적 판단은 그 정도가 어떻든 성찰되고 소통될 수 있다. 이런 의미에서 미적 판단은 경우에 따라 그 정도가 어떻든 대상의 높은 복잡성, 그 정도가 어떻든 우리 주의력의 높은 풍부성, 또는 우리의 강한 의지나 미적 경험 그 자체에 대한 성찰 능력에 대한 증언일 수 있다. 이 세 가지 가능성 간에는 논리적 연결 고리가 없다. 그래서 어떤 대상에 대한 매우 복잡한 (그러므로 풍부한) 미적 행동은 매우 미진하게 확장된 미적 판단으로 번역될 수도 있다. 미적 감상을 성찰하여 명확히 하려는 경향은 사실 시대나 문화, 사회 영역, 나이, 계급 등에 따라 확연히 다르다. 더구나 다른 이에게 그 경향을 소통하려는 의지는 말할 것도 없다. [이는] 스탕달이 한 유명한 말에서도 드러난다. "왜 말하려 하는가? 왜 모든 열의와 모든 감수성을 깨부수는 사람과 소통하려 하는가? 다른 관객들 때문이다. 산카

를로 극장과 스칼라 극장의 애호가를 보라. 자신이 승인하는 감정에 전부 내맡겨져 판단을 유념하지 않고, 하물며 그가 듣고 있는 것에 대한 훌륭한 한마디도 하지 않는 그는, 옆 사람은 신경조차 쓰지 않고, 그에게 반응을 조장할 리도 만무하다."[16] 역으로 비평가의 기예l'art du critique는, 스스로의 경험에 대한 성찰의 능력, 작품들에 대한 지식, 그리고 이 두 요소가 만들어 내는 불안정적이고 매우 특이한 산물을 소통하는 능력의 복합적인 전개에서 기인한다.

　　　만약 위 분석이 옳다면, 취향 판단의 주관성 테제가 가정하는 불합리한 결과들을 경계하게 하는 불행한 생각들에 대해 우리가 내놓을 수 있는 대답은 두 가지이다. 첫째로, 철학적 성찰의 관점에서 볼 때, 쟁점은 미적 판단의 주관적 지위의 결과적 영향들을 기뻐해야 할 것인가, 슬퍼해야 할 것인가를 알아보는 것이 아니라 그것의 지위가 실제로 주관적인지를 알아보는 것이다. 동시에, 이러한 가정법에 대해 제시되는 반론들, 적어도 내가 위에서 제시하고 나에게 제기된 유일한 반론 중에는 어떤 것도 결론적인 것이 없다. 그러니 취향 판단이 주관적이라는 사실을 받아들일 수밖에 없는 것으로 보인다. 허나 이것이 그토록 안타까운 일인가? 내가 보기에는 그렇지 않다. 그리고 이 점이 위 불행한 생각들에 대해 우리가 제시할 수 있는 두 번째 대답을 구성한다. 사실, 미적 판단의 주관적 지위가 불행한 결과들로 이어진다면, 이 결과들은 주관성이

16 　Stendhal, *Vie de Rossini*, Gallimard, 《Folio》, pp. 336-337.

미적 관계의 중심에 있기 때문에 언제나 필연적으로 작용해 왔다고 볼 수밖에 없을 것이다. 허나 미적 행동들이 몇천 년 전부터 세대 간에 대물림되어 왔을 뿐만 아니라, 발전하고 다양화되기를 그치지 않았기에, 위의 불행하다고 가정된 효과들은 의심될 수 있다. 이와 대조적으로, 미적 관계의 주관적 성격이 인류의 미적 행동들의 개진, 다양화, 그리고 항구적 풍부화의 원인으로 생각될 수 있는 여지는 다분하다. 진상을 말하자면, 우리는 그렇게 의심해 볼 수 있다.

본 해제에서 필자는 장-마리 셰퍼의 미학을 개괄하는 것을 일차적인 목적으로 상정하려 한다. 아래 모든 내용은 『미학에 고하는 작별』 그 자체에 대한 해제를 포함하지만, 셰퍼의 전체 저작에서 드러나는 그의 미학 체계에 대한 설명으로 확장될 것이다.

필자는 먼저 『미학에 고하는 작별』이 말하고자 하는 바를 정리한 뒤, 이에서 도출되는 결론들을 정리해 보도록 하겠다. 이어서 셰퍼의 미학이 서구 미학에서 갖는 위치와 중요성에 대해 논하고, 마지막으로 그의 미학이 오늘날 우리에게 갖는 중요성을 설명하는 것으로 아래 지면을 구성할까 한다.

『미학에 고하는 작별』의 내용 주해

셰퍼가 『미학에 고하는 작별』에서 주장하는 바는 다음과 같이 정리될 수 있을 것이다.

우선 그는 18세기에 바움가르텐으로부터 시작되어 칸트에 이르러 체계화된 철학적 미학(미의 본질을 이성합리적으로 명증하려는 사유 활동)의 쟁점을 서구 미학의 가장 핵심적인 쟁점으로 상정한다. 이 철학적 미학의 쟁점은 오늘날까지도 미학의 여러 세부 분야(현상학적 미학, 신경미학, 인지주의미학, 환경미학 등)에서 수많은 해석과 논의점들을 낳고 있다. 이 핵심 쟁점은 근대 이후 서구 미학의 핵심 줄기를 형성해 왔으며, 그 내용은 '미 또는 아름다움이 경험 내에서 어떻게 발생하며 어떻게 이해, 명증될 수 있는가?'라는 질문으로 축약될 수 있다.

『미학에 고하는 작별』이 다루는 이 쟁점에 대한 해석은 자연주의적 방향, 그리고 비자연주의적 방향 등 두 방향으로 정리될 수 있다.

우선 셰퍼가 생각하는 이 쟁점에 대한 자연주의적 해석은, '미는 일차적으로 어떤 대상에 대해 실시간으로 체험된 미 또는 미적 사실로서 행동의 주관적 근거이며, 우리는 자연발생적으로 이러한 미를 체험하는 능력을 발휘, 고양할 수 있고, 이 미에 대한 명증에는 그것을 본래적 특수성으로 하는 경험, 즉 미적 경험에 대한 자기성찰이 우선시되어야 한다' 정도로 추려질 수 있다.

같은 쟁점에 대한 비자연주의적 해석은, '미는 항상 체험된 미라 할지라도 필연적으로 표현되는 것이며, 그러한 표현의 구성 요소들은 필히 이성합리적 명증을 거쳐야만 하므로 어떤 방식으로건 철학적(개념적) 언명으로 환원되어야 하고, 또 그렇게 될 수 있다' 정도로 추려질 수 있다.

셰퍼와 같은 자연주의자들이 갖는 공통점은 미가 인간에게 있어 생물학적(또는 경우에 따라서 진화론적)으로 고유한 능력으로 가능해진다는 가설을 긍정한다는 것이다. 이들은 그러므로 자연적, 선천적으로 가능한 심신의 고유한 원리에 따라 미가 가능해진다고 보며, 그로써 심신이 이 원리로 말미암아 어떤 대상을 체험하게 되는 방식 또는 양태의 특수성이 곧 미라는 가정을 세운다. 20세기를 전후로 등장한 자연주의자들은 미, 더 정확하게는 미적인 체험의 특수성을 긍정할 만한 경험적, 과학적 단서들이 충분하다는 입장을 취한다. 이러한 입장은 사실상 이미 칸트가 해명하려했던 입장이다(칸트를 자연주의자로 보지 않는 시각도 물론 존재한다). 따라서 철학적 미학이라는 서구 미학의 핵심 줄기는 미가 인식적 특수성이라는 것을 명증해야만 "올바른" 명목을 유지할 수 있다. 만약 미가 인식적 특수성이 아니라면 경험 내에서 자연적으로 가능한 미의 존재가 주장될 수 없고, 그로써 미가 존재하지 않거나 그것을 명증할 수 없다면 그것은 학문으로서의 미학에는 연구 대상이 존재하지 않는다는 주장으로 이어질 수밖에 없으며, 그렇게 되면 미학은 스스로의 존립 근거를 주장하는 데에 크나큰 어려움을

겨게 될 것이다.

　　이 자연주의적 해석 방식은 셰퍼의 본 저서에서 매우 명료하게 상정된다. 동시에 그렇기에 비자연주의적 해석 방식이 어떤 해석적 오류를 범하는가에 대한 설명 또한 매우 심도 있게 이루어진다. 그래야만 이러한 오류적 이해 방식에 진정한 의미에서의 "작별"을 고할 수 있기 때문이다. 미에 대한 비자연주의적 해석은 나름의 논거를 거쳐 자연주의적 해석 방식을 비판하지만, 그것은 셰퍼의 해석에 따르면 미에 대한 "헛된 기대"를 낳게 되었다.

　　이 헛된 기대에는 두 가지가 있다.

　　하나는 철학적 미학이 예술 작품들에 대한 미적 기준을 철학적 이론으로써 제시할 수 있다는 기대이다. 이러한 기대는 셰퍼와 칸트의 입장에 대립하는 해석 방식에 입각하는 것이다. 더 정확히 말해, 칸트는 미를 전적으로 주관적인 체험적 특수성으로 이해했고, 여기서 "주관적"이라 함은 이 특수성이 본인의 지성으로도, 다른 사람의 지성으로도 온전히 파악, 명증될 수 없다는 것을 전제한다. 칸트를 따른다면 철학적 미학은 예술 작품의 기원과 그것의 수용을 지적으로, 이성적으로 파악하고 이론화할 수 있다는 주장을 펼 수 없으며, 그 어느 누구도 자신의 언명으로 예술 작품의 기원인 작가의 미적 삶을 단정짓거나 환원할 수 없다. 셰퍼는 본 저서의 도입부에서 1990년대까지 프랑스, 더 나아가 전세계적으로 (미학자를 비롯하여 비평가, 미술사학자 등 많은 관련 연구 분야에 종사하는 사람들이 출간한) 대부분의 미학 저서들이 이러한 헛된

기대에 부응하려 했다고 말한다.

또 다른 헛된 기대는 경험적 사실로서의 미적 경험이 철학적 명제로 환원될 수 있다는 기대이다. 셰퍼에 따르면 칸트 이후의 몇몇 거대 철학자, 특히 헤겔의 미에 대한 개념적 환원은 자신들의 철학 체계를 완성하는 "프로그램"[1]의 마지막 열쇠와 같이 작용했다. 칸트는 경험의 가장 주관적인 영역이라 할 수밖에 없는 영역, 즉 미(또는 취향)의 영역이 어떤 선천적 원리로서 생성, 발전하며 개념화에 저항한다고 보았다. 반면 헤겔은 이 영역이 표현하고 만들어 낼 '수' 있는 이론적 세계를 사변적으로 구축해 나가는 것이 철학의 "완성"(즉 절대정신)이라고 보았다.[2] 즉, 셰퍼가 보기에 헤겔은 미에 대해 칸트가 상정한 가장 핵심적인 쟁점에서 이탈한 것이다. 이러한 해석 방식은 "미학적 학설"로서 전파되었지만 그것은 "미적 관계를 정초하지 못한다. 그것은 (넓은 의미에서 낭만주의에 속하는) 하나의 매우 정교한 역사적 미적 이상의 (학구적) 해석임에 틀림없다."[3]

셰퍼가 보기에 이러한 비자연주의적 해석과 그것이 낳은

1 본 번역서의 p.26.

2 셰퍼는 이러한 관념적 낭만주의 철학의 사변적 성격을 비판하는 『범예술의 사변적 이론(La théorie speculative de l'Art)』(Villeurbanne, IAC éditions, 1996)을 펴내기도 했다. 셰퍼는 이상과 같은 "프로그램"이 하이데거의 예술철학에서도 계승된다고 말한다[Jean-Marie Schaeffer. L'art de l'âge moderne: L'esthétique et la philosophie de l'art du XVIIIe siècle à nos jours(근대의 예술: 18세기에서 오늘날까지의 미학과 예술철학). Paris, Gallimard, 1992. pp.297-330].

3 본 번역서의 p.27.

헛된 기대들은 오늘날의 미에 대한 과학적 연구에서 도출되는 결과들에 의해 사라지거나 불인가된다. "과학 분야들이 생물학적 존재로서의 인간 존재에 대해 거의 한 세기 동안 주장해 온 바는 근대 철학의 핵심적 문제들의 총체적 재정의를 요구한다."**4** 과학적 연구 결과들이 미에 대한 학설적, 이념형^{ideal-type}적, 낭만주의적 테제들이 갖는 오류들을 드러낸다는 것이다. 셰퍼는 『미학에 고하는 작별』을 기점으로 미의 자연적 원리에 대한 과학적 연구를 부단히 개진하였고, 현대 인지심리학, 신경과학의 연구 결과들을 대대적으로 참고하여 『미적 경험*L'Expérience esthétique*』(2015)이라는 대작을 출간하기에 이른다.

이상을 고려할 때, 우리는 셰퍼가 "esthétique^{에스테티크}"라는 용어를 사용할 때 그것이 "미학적"을 의미하는지, 아니면 "미적"을 의미하는지를 잘 파악해야 한다.

"Esthétique"가 "미학적"을 의미하는 것으로 쓰인다면 그것은 철학적 미학으로 대변되는 미에 대한 '학문'으로서의 미학 또는 그에 입각하는 논의를 가리킬 것이다.

"Esthétique"가 "미적"을 의미하는 것으로 쓰인다면 그것은 미의 특수성을 긍정하여 그러한 용어로 서술할 가치가 있는 것으로 생각되는 개인의 미적 체험의 자연적 성격을 가리킬 것이다.

예를 들어, 셰퍼가 "doctrine esthétique"라고 쓸 때 필자

4 본 번역서의 p.28.

는 그것을 "미학적 학설"로 번역했고, "expérience esthétique"라고 쓸 때는 "미적 경험"으로 번역했다. 게다가 칸트는 미가 가장 주관적인 경험의 영역에서부터 시작될 수밖에 없기 때문에 미에 대한 객관적 학문이 전적으로 불가능하다고 생각했다.[5] 이 때문에 우리는 esthétique라는 단어가 "미학적"이라는 의미로 사용될 때는 그 의미가 칸트가 정초한, 그러나 미에 대한 비자연주의적 해석 방식을 포함하는 철학적 미학의 전통에 해당된다고 보아야 할 것이고, "미적"이라는 의미로 사용될 때는 그 의미가 칸트의 철학적 미학으로부터 직접 계승된 주관적 체험으로서의 미적 경험 관념에 해당된다고 보아야 할 것이다.

『미학에 고하는 작별』에서 도출되는 결론들

이로써 이 책에서 우리가 반드시 감안해야 할 점들이 도출되는데, 이 중 첫 번째는 셰퍼가 칸트를 따라 미의 차원과 예술의 차원을 철저하게 구분한다는 것이다. 이들에 따르면 미는 주체가 감성적으로 만들어 내거나 가능해지는 경험의 테두리 안에 있는 것으로 생각할 수밖에 없고, 예술의 차원은 경험의 테두리로부터 그 바깥 영역으

5 "미적인 것의 학문은 없고, 단지 비판이 있을 뿐이며, 미적 학문[미학]은 없고 단지 미적 기예[예술]가 있을 뿐이다."[임마누엘 칸트, 『판단력비판』, 백종현 옮김, 파주: 아카넷, 2020, p.335(B176-177).]

로 한 발을 내딛는 실천으로 생각할 수밖에 없다. 예술 작품은 제시되는 즉시 일정 부분 작가의 경험을 떠나 있고 타인의 판단과 규정을 불러들인다. 이러한 작품을 만드는 실천으로서의 예술은 작품을 일정한 형식을 갖춘 작품으로 만드는 일이고, 이러한 실천은 작가 자신의 주관적 경험 영역 바깥으로 그 영향력을 행사하므로 순수하게 주관적일 수만은 없다. 쉽게 말해, 모든 개인의 미는 오로지 그 개인의 경험 내에서만 이루어진다고 보아야 마땅하고, 예술은 작가의 미적 행동의 한 종류로 간주되어야 한다. 셰퍼가 계승하는 칸트의 철학적 미학에서는 두 경험의 차원(미적 차원과 예술적 차원)을 서로 잇는 일을 본업으로 삼는 사람들이 곧 예술 작가들이다.

그러나 칸트와 셰퍼에 따르면 작가 자신이 아닌 제삼자는 작가가 이 두 영역을 어떻게, 무슨 연유로, 어떤 계기를 통해, 어떤 주관적으로 설립된 경향과 법칙들을 적용시킴으로써 서로 이어 냈는가, 즉 어떤 경험 내용을 통해 예술 작품을 만들었는가를 규정할 수 없다. 재차 강조하면 이 두 철학자가 보기에 미는 순전히 주체의 삶의 가장 주관적인 영역(자연적 본성)을 고향으로 삼고 있기 때문에 제삼자는 그 미를 처음부터 올바르게 인식할 수 없으며 그러므로 다른 개인의 미는 공동 경험의 장에서 부단한 소통을 통해 접근되어야 한다. 동시에 작가의 미, 즉 그 작가의 체험의 특수성이 대상을 수용하는 행위뿐만 아니라 작품 제작을 원하고 수행하는 행위에까지 영향을 준다면, 이 제작 행위로 말미암아 제시되는 예술 작품은 작가의 미를 반영하고 있다고 보아야 한다(즉, 작가가 자신에

게 특유한 의미가 없는 예술 작품을 만들 것이라는 가정은 불합리하다). 그러므로 칸트와 셰퍼에 따르면 예술 작품은 작가의 미적 삶으로의 불투명한 연결 통로를 제공한다.

동시에 이 둘에 따르면 어떠한 제삼자, 어떠한 철학자의 개념적 규정도 한 개인의 미를 객관화할 수 없고, 작가 자신도 자신의 작품에 계기를 마련한 경험(삶)의 일부를 다른 사람에게 실시간으로 경험하게 할 수 없다. 즉, '나의' 미와 예술은 그 자체로 완결된 경험이며, 굳이 명증하지 않아도 되지만, '우리의' 미와 예술을 논하게 된다면 그것은 '나의' 미와 예술로부터 다른 이들의 미와 예술을 이해하기 위한 부단한(끝없는?) 연역과 실증을 요구한다. 그러므로 우리는 일단 "예술의 문제의 문턱에서 멈추어야 한다."[6] 셰퍼의 자연주의는 사실상 미와 예술이 자연적으로 가능한 원리를 탐색하는 과정에서 그것들과 그것들 사이의 실질적 관계에 대한 규정을 유보하는 것이라는 의미에서만 "올바르"다. 그에게 있어 미에 대한 올바른 해석은 실증된 미적 사실들(어떤 대상으로부터 미를 느꼈다는 사실, 미적 삶으로부터 예술 작품을 구상, 제작했다는 사실 등)로부터 추론, 해석하는 관찰 태도로써 가능해진다.

이상을 토대로 보면 셰퍼가 작별을 고하고자 하는 미에 대한 해석 방식들은 다음과 같이 구체화될 수 있다.

6 Jean-Marie Schaeffer, *L'Expérience esthétique*(미적 경험), Paris, Gallimard, 2015, p.12.

첫 번째는 미적 경험을 그것의 발생 순간부터 구성하는 심리적 현상들에 대한 반심리주의적 해석이다. 우선, 미적으로 어떤 대상을 경험한다는 것은 그 경험을 구성하는 여러 가지 요소, 특히 우리 심신의 모든 내적, 외적 감각 기능, 즉 인지 기능들을 특수한 방식으로 활용함을 뜻한다. 셰퍼에 따르면 미적 경험은 필히 심리적 현상들을 만들어 내고, 그러한 현상들로부터 시작되기도 한다. 그러므로 심리적 현상들이 제거된 미적 경험은 상상할 수 없다. 셰퍼의 주장은 이러한 사실에도 불구하고 비자연주의적 해석에서는 그것의 중요성이 간과되었다는 것이다. 이러한 해석은 이미 오래전부터 서구에서 제기된 해석이다. 이미 일찍이 고대 그리스 시대부터 플라톤(그리고 소크라테스)이 심리적 현상들을 자극하는 일부 모방적 예술(특히 회화)의 매료적 성격이 당대의 도덕 기준이나 교육에 심리적 불안정화를 가져온다는 주장을 편 바 있다. 또한 근대 학문으로서의 미학을 정초하려 했던 바움가르텐은 심리적 현상들이 그 자체로 감성적 경험의 구성 요소임은 틀림없으나 그것에 대한 관찰과 명증은 논리적, 합리적 해석에 맡겨져야 하므로 논리학에 종속될 수밖에 없으며 우리(미를 경험하는 자에 대한 제삼자)는 이러한 심리적 현상들을 논리적, 합리적 분석의 '잔여'로서만 이해할 수 있다고 주장하였다. 헤겔은 미적 경험 내의 심리적 현상들은 '아름다운 혼'[7]으로부터 비롯되지만 시간이 지나가면서 이내 잊

7 이 "아름다운 혼"은 "내면에 번져 있는… 제 몸을 가누기조차 힘든 투명한 순수함

혀 갈 수밖에 없는 운명에 처한다고 보았다. 셰퍼가 『미학에 고하는 작별』에서 강조하는바, 이러한 "미학적 이론들은 이러한 사소한 경험들을 전반적으로 간과하거나 이 경험들을 진정한 의미에서의 미적 사실들로 고려하기를 거부하는데, 이것이 이 경험들의 인류학적, 심리적 타당성을 저해하지는 않는다."[8]

두 번째는 미의 무관심성에 대한 것이며, 셰퍼가 칸트와 대립하게 되는 부분이다. 우선 셰퍼에게 있어 칸트가 말하는 미의 무관심성은 근대 이후 대단히 심한 오독을 겪은 부분이다. 칸트는 미가 주체 자신의 판정과 그에 대한 다른 사람의 동의를 필연적으로 요구하는 것이라고 주장했다. 즉, 그에 따르면 내가 무언가를 아름답게 경험한다면 그것은 분명 내 안에서 그것에 대한 판정, 즉 "저 대상은 (특정한 주관적) 이유로 아름답다"라는 판정으로 이어지고, 이 판정은 경제적 관심, 실용적 관심, 도덕적 관심 등과 같은 관심과는 무관하게 오로지 그 대상에 대한 나의 느낌에 의거하는 무관심적 인지 상태만을 기반으로 하여 이루어진다. 주체가 스스로 무관심적이 됨으로써 느끼는 그 미를 어떤 관심에 치우치지 않는 판단, 즉 미적 판단 또는 취향 판단으로 표현할 수 있게 된다는 것이다. 이처럼 칸트는 미가 가장 주관적이며 독자적인 성격을 띨 수

<hr>

을 안고 살아가는", "불행한" 혼이다. 이 혼은 개념화되지 않는다면 "어느덧 대기 속에 녹아들어 가는 형체 없는 안개와도 같이 사라져 버린다."(G. W. F. 헤겔. 『정신현상학 2』 임석진 옮김. 파주: 한길사, 2020. p.222.)
본 번역서의 pp.39-40.

있는 근거를 무관심성과 이 무관심성에 의거하는 판단력에서 찾는다. 그러나 실생활에서 이러한 칸트의 미 규정은 매우 협소한 미적 경험의 통로를 제공하거나, 아니면 미적 경험이 아예 일어나지 않는다고 주장될 수도 있다. 한 과수원의 주인이 자신이 기른 사과를 보면서 미적 경험을 할 때 그는 여러 가지 관심에 비추어 그것을 경험하고, 이 관심 중 몇몇은 나름의 인지적 특수성을 구성하는 데 기여할 수 있다. 미적 특수성의 발현 여부는 그 당사자가 '어떻게' 내적, 외적 상황에 대한 경험을 하고 있는가에 달려 있다. 이러한 문제점 때문에 셰퍼는 미적 경험과 그에 대한 미적 판단이 무관심적일 수 없고 항시 어떤 관심이나 의도를 내포한다는 입장을 취한다. "이 관심이 실용적이거나 윤리적인 관심과 … 매우 다른 것은 사실이지만 여전히 관심이다."[9]

　　세 번째는 미적 판단에 대한 것이다. 여기에서도 셰퍼는 칸트와 대립한다. 앞서 보았듯이 개인의 미적 경험은 그것에 대한 미적 판단으로써 소통되어야 하지만 타인의 규정으로 환원될 수는 없다. 칸트에게 있어 미적 판단은 그것의 모체인 미적 경험의 소통 또는 공유를 위해 공통 감각[10](각 개인의 선천적 인식 능력의 등가적 사용에 의거하여 감정을 소통하는 원리)을 통해 언명되는 것이

9　　본 번역서의 p.63.
10　　"취향 판단들[즉 미적 판단들]은 개념들에 의해서가 아니라 단지 감정에 의해서, 그러면서도 보편타당하게 무엇이 적의하고 무엇이 부적의한가를 규정하는, 하나의 주관적 원리를 가진 것이 틀림없다. 그러한 원리는 단지 하나의 **공통감**으로 볼 수 있겠다."[임마누엘 칸트, 앞의 책, p.240(B64).]

다. 셰퍼가 보기에는 이러한 칸트의 주장도 오류일뿐더러,[11] 이에 대한 오독들이 앞서 언급한 "헛된 기대"들을 야기했다. 이는 미적 경험과 미적 판단이 동일한 것이 아님에도 불구하고 미적 판단이 타인의 미적 경험, 나아가 예술가의 예술을 있게 한 그의 미적 삶을 규정할 수 있다는 기대이다. 셰퍼가 보기에 미적 판단은 미적 경험을 모체로 삼을 수밖에 없고(그렇지 않으면 이 판단은 하고 싶은 말이 애초부터 없는 판단이 된다) 둘은 동일시될 수 없다. 만약 둘이 동일시된다면 그것은 미의 본성에 대한 "관점상의 오류"[12]를 야기할 수밖에 없다. 미적 판단이 실천의 영역에서 명제적, 규정적 영향력을 행사할 수 있다고 해서 그것의 모체가 되는 주관적인 미적 경험을 투명하고 온전하게 해명할 수 있는 것은 아니다. 미적 판단은 미적 경험을 비추지만 애초부터 미적 경험으로부터 최소한의 와전을 거친 언명이자 표현이며, 미적 판단은 미적 경험도, 나아가 그 미적 경험의 대상(예술 작품 포함)도 무관심적으로 (그리고 합리화시켜) 규정할 수 없다. 이러한 미적 경험과 미적 판단의 사실적 관계는 셰퍼가 일찍이 1990년대 초반부터 해명하려 한 것이다. "만약 모든 가치 판단이 평가 대상에 판단을 결부시키는 호의적이거나 비호의적인 태도를 표현한다면, 미적 판단이 무관심적이라는 발상은

11 "그[칸트]는 또한 미적 판단의 초월론적 정당화를 (공통 감각이 그것을 구성하는 초월론적 조건이어야 하는지, 아니면 규제 원칙으로서 가정된 이상이어야 하는지가 불분명한 상태에서) 타진한다."(본 번역서의 p.97.)

12 본 번역서의 p.97.

의미를 결여하고 있다고 보아야 할 것이다. 그러므로 어떤 미적 판단이 무관심하다는 것을 보여 주기 위해 우리가 그토록 많은 에너지를 소비한다는 것은 순전히 상실을 낳을 뿐이다. 만약 미적 판단이 무관심하다면, 그것은 더 이상 가치 판단이 아닐 것이며, 하물며 미적 판단도 아닐 것이다."[13]

서구 미학에서 셰퍼 미학의 위치와 미학의 자연화 문제

셰퍼는 이상의 자연주의적 결론들을 토대로 이후의 저작들에서 인지심리학과 신경과학을 참고하여 미 개념을 더욱 정교하게 다듬는다. 그가 이렇게 내놓는 미 개념은 다음과 같이 정리될 수 있다.

첫째, 미는 이제 더 이상 어떤 특정한 아름다움의 개념이나 기준에 상응하지 않는다. 이러한 개념은 미의 자율적 본성에 대한 사후 규정이다. 가장 실증적인 차원에서 미는 심신이 체험된 만족을 최후의 근거로 삼으며, 삼기 위해, 삼은 이후에도 누리는 상황적 특수성이다. 여기서 "상황적"이란 심신(뇌를 포함한 육체와 신경 체계)이 처하거나 스스로를 진입시킨 모든 가능한 실제적 상황을 가리킨다.

13　　Jean-Marie Schaeffer, *Les célibataires de l'Art. Pour une esthétique sans mythes*(범예술의 독신자들: 비신화적 미학을 위하여), Paris, Gallimard, 1996, p.217.

둘째, 과학적 연구들이 보여 주는 것은 우리의 뇌와 신경 체계는 얼마만큼의 만족감을 누릴 수 있을 것인가를 계산, 예측하여 자신의 인지 활동의 여부와 방향을 설정하고 그러한 설정에 맞추어 인지적 주의력을 활용할 수 있도록 "설계"되어 있다는 것이다. 어떤 상황에 대한 경험을 미적으로 구성할 수 있는 근거는 주의력attention, 감정émotion, 그리고 향락적 예측 장치calculateur hédonique 라는 세 가지 자원을 활용하는 데에 있다. 미적 경험 내에서 우리는 향락, 곧 만족감을 도출할 수 있는 가능성을 탐색하며 주의력을 활용하고, 항시 감정(쾌의 감정뿐만 아니라 연민, 두려움, 비애, 흥분 등 모든 감정)에 영향을 받는 자기만족에 의해 주의력의 방향을 설정한다. 이렇게 대상을 경험할 시 인지 활동의 방향 설정의 근거가 곧 미라는 특수성이다.

그러므로 영화를 보며 느낀 슬픈 경험이 상황에 따라, 스스로의 인지 활동의 방향 설정에 따라 아름다운 만족적 경험이 될 수도 있다. 또는 추하게 보이던 것이 어느 날 상황에 따라, 스스로의 인지 활동의 방향 설정에 따라 아름답게 보일 수도 있다. 내가 싫어하던 음악이나 광경이 항상 똑같은 인지적 상태에서 경험되리라는 법도 없다. 또한 우리는 관심이 없던 대상에 관심을 갖게 될 수 있고, 만족 또는 향락 예측에 의거한 주의력의 활용 방식을 학습과 훈련을 통해 발전, 확장시켜 그것에 관심을 가지게 될 수도 있다. 이 모든 과정에서 감정은 주의력에 결부될 수도, 결부되지 않을 수도 있다. 비 오는 날의 우울한 감정이 현실 내에서 의미를 가질

때는, 최우선적으로 그 상황 내에서의 그 감정에 대한 나의 심신의 해석이 수행될 때이다.

이렇게 미를 자연 발생적이고 상황적인 특수성으로 정의하는 셰퍼의 미학 이론은, 모든 철학 이론이 그렇듯이, 과거 및 당대의 여러 이론에 대한 응대이기도 하다. 이 응대는 화답일 수도, 비판적 반론일 수도 있다. 이 설명은 다음과 같이 정리하고자 한다.

셰퍼는 서로 다른 길을 걸은 분석철학과 대륙철학에서 미에 대해 핵심적으로 주장되는 바들을 관련된 과학적 연구 결과들과 대비시키는 방식으로 자신의 미학 이론을 구축해 나간다. 아주 엄밀하게 따진다면 셰퍼의 미학은 어떤 한 철학 사조나 운동에 온전히 담길 수 있는 미학이 아니다. 도리어 우리는 그가 명목상으로 분리되어 온 영역들 사이의 공통점과 문제점들을 파악하여 자신만의 자연주의적 미학을 구사한다고 보아야 한다. 이 공통점과 문제점들을 차례로 살펴보자.

여기서 공통점이란, 앞서 언급한 심리적 현상들의 불안정성 또는 무용성에 대한 비판이다. "더욱 근본적으로는 '경험' 관념이 갖는 '심리주의적' 특징 때문에 그것이 내포하는 '체험된 경험'의 의미가 불신되었[다]… 적어도 이 경우에는 20세기 철학에서 서로 대립하는 형제 사이인 '대륙'철학과 '분석'철학이 놀라우리만치 가깝다. 그들은 모두 심리주의와 적대 관계에 있었던 것이다."[14] 분

14 Jean-Marie Schaeffer, *L'Expérience esthétique, op. cit.*, p.30.

석미학은 이러한 내적 사실로서의 심리적 현상들과 매우 복잡한 관계를 맺어 왔으며, 심신중심적 미학과는 분명 다른 길을 걸어왔다. 셰퍼의 미학은 분석미학의 탈사변적 태도를 취하면서도 그것이 미적 경험의 심리적 측면에 대해 취하는 태도에 대해서는 의구심을 제기한다.

그리고 여기서 문제점들은 여러 가지이다.

첫째로, 셰퍼에 따르면 분석미학과 대륙미학 모두에서 미적 사실에 대한 엄밀한 분석적 태도와 대립하는 태도들이 목도된다. 만약 미학이 미적 사실, 즉 미적 특수성(주의력, 감정, 향락적 예측 장치라는 인지적 자원 활용 능력의 발현)으로 말미암아 체험된 또는 행동으로 옮겨진 심신의 내적, 외적 사실들에 대한 분석으로부터 시작되지 않는다면 그것들은 엄밀한 의미에서는 "학설 doctrine"에 불과하다. 미적 사실들을 구성하는 만족적, 지속적 체험은 분명 신경생물학적으로 가능해지는 미적 특수성을 시발점으로 이루어지며, 이러한 미적 사실들의 통일성은 이 사실들에 근거하지 않는 미학적 학설들이 주장하는 통일성이 **아니다**.

둘째로, 이렇듯 셰퍼는 신경생물학적으로 가능해지는 미적 특수성을 모든 미적 사실의 시발점으로 재설정하려 한다. 그는 전통적으로 분석미학에서는 비과학적인 것 또는 부차적인 것으로 간주되어 온 심신의 공감각적 체험의 구조를 강조하려 한다. 셰퍼가 보기에 미에 대한 철학적 규정은 '실시간' 체험으로서의 사실에 대한 생생하고 실황적인 구조적 분석을 반드시 거쳐야만 한다. 이

런 점에서 그의 미학은 프래그머티스트인 존 듀이John Dewey의 자연주의와 그 맥을 같이하며, 메를로-퐁티Maurice Merleau-Ponty나 잉가르덴Roman Ingarden과 같은 후설 이후의 현상학자들의 공감각적, 구조적 접근 방식과 결을 같이한다.

　　셋째로, 주지하듯이 셰퍼가 몸담고 있는 자연주의 미학은 미가 인간의 본성적 원리를 따른다는 주장을 핵심 테제로 한다. 그러나 이에 대해서는 많은 반론이 있어 왔다. 지면 관계상 모두 언급할 수는 없지만, 예를 들어, 일찍이 분석철학자 무어G. E. Moore는 미가 어떤 자연적인 성질일 수 없으며 미의 정의는 오로지 객관적으로만 토론, 언명될 수 있다고 주장했다.[15] 또 다른 분석철학자 조지 디키George Dickie는 우리가 미적이라 특수하게 지칭할 수 있는 인식적 성격이란 없으며 우리가 어떤 대상을 미적으로 경험한다고 말할 때 그것은 모두 경험의 일부 특징들에 대한 일종의 과잉 규정이라고 주장했다.[16] 자연주의 미학에 반대하는 대부분의 의견들에서 칸트의 미 관념은 추상적이거나 환상적인 것으로 취급될 수 있는 여지를 충분히 갖고 있다. 현상학자 이남인에 따르면 칸트가 미를 '오로지' 경험 내에서 명증하고자 함으로써 경험의 가장 깊숙한 영역에서 미가 가능해진다는 연역적 추론으로 자신의 미론을 구축했기

15　　G. E. Moore, *Principia Ehtica*, Cambridge, Cambridge University Press, 1959, pp.201-203.

16　　George Dickie, "The Myth of the Aesthetic Attitude", *American Philosophical Quarterly*, 1, 1964, pp.56-65.

때문에 그의 미 관념은 추상적이다.[17] 칸트가 모순적으로 미의 검증을 시도하기 위해 검증이 불가능한 선험적 원리에 미의 원천이 있다고 주장한바, 그의 "미학적 자연주의는 환상"이라는 이유 있는 의견이 제기되기도 한다.[18] 물론 셰퍼가 보기에 이러한 환상론은 인간 의식에 대한 과학적 연구에 기반한 철학적 연구를 통해 부단히 비판되고 해명되어야 한다.

『미학에 고하는 작별』이 주는 미와 예술에 대한 시사점들

이상을 고려하여 셰퍼의 『미학에 고하는 작별』, 나아가 그의 미학 전체가 오늘날 우리에게 안겨 주는 시사점들을 언급하는 것으로 해제를 끝맺을까 한다.

　　미를 다루는 모든 논의에서 셰퍼는 일관적으로 본인 스스로의 미적 경험을 회상하고 답습하는 데에 많은 지면을 할애한다. 주지하듯 그는 경험 내 미적 사실 분석을 새로운 미학의 최우선 과제로 상정한다. "우리는 일반적으로 어떤 사람이 한 폭의 그림이나 풍경을 바라보고, 음악을 듣거나 소리의 풍취paysage sonore에 빠져들거나, 시를 읊거나 영화를 볼 때, 그 사람이 미적 경험을 하고 있다

17 이남인, 『예술본능의 현상학』, 서울: 서광사, 2018, p.29 외 여러 곳.
18 Richard Shusterman, *Pragmatist Aesthetics: Living Beauty, Rethinking Art*, New York, Rowman and Littlefield, 2000, p.8.

고 말한다. 다른 어떤 활동도 아닌 자신이 하고 있는 그 활동에 전념한다는 단순한 전제하에 그렇다. 그러므로 여기서 논의되는 경험의 종류는 많은 점에서 평범하다. 그렇지만 동시에 특별하고 함축적이며, 그렇기 때문에 모든 인류 문화에서 이 경험은 공동 경험에서 분리되는 특정한 종류의 경험으로 간주된다."[19]

이러한 그의 태도가 우리에게 주는 시사점들은 무엇인가?

먼저, 일상적 경험에서 또는 그것으로부터 "특별하고 함축적인" 경험이 가능하다면 이는 우리가 대상을 불문하고 모든 상황에서 미적 경험을 할 수 있음을 뜻한다. 즉, 감정과 향락적 예측을 근거로 하는 자기만족의 방향에 맞추어 인지적 주의력을 활용하는 일종의 '모드'가 작동될 때, 우리의 공감각적 감관(모든 감각 기관을 통해 자극들을 받아들이고 그 자극들을 감성적으로 수용하는 능력)은 그저 스쳐 지나가는 감각적 경험이 아닌 모종의 주의력을 요구하는 경험을 위해 쓰이게 된다. 셰퍼의 미학은 모든 개인이 경험할 수 있고 실제로도 일상에서 경험하는 미적 사실들에 감관을 기울일 것을 제안한다. 우리를 미적 경험으로 이행하게 하는 실천의 실마리는 주의력이다. 여기서 주의력은 나의 내적 감각에 대한 주의력과 외적 인지 활동에 대한 주의력 모두를 포함한다. 미적 경험 내에서 나는 나의 내적 느낌들에도 주의력을 기울이지만 최적 인지 활동이 주는 자극들을 그 내적 느낌들과 상충하게도 한다. 셰

19 Jean-Marie Schaeffer, *L'Expérience esthétique, op. cit.*, p.11.

퍼가 과학적 연구 자료들을 참고하여 내리는 중추적 결론 중 하나는 주의력을 내가 원하는 방식으로 (즉 나에게 만족을 주는 방식으로) 활용할 수 있는 능력이 곧 어떤 대상(자연물 또는 예술 작품)을 미적으로 경험할 수 있게 해 주는 첫 번째 열쇠라는 것이다.

당연한 말이지만, 내가 지식적으로 미학에 대해 얼마나 알고 있느냐, 또는 다른 사람이 나의 삶을 어떻게 규정하느냐가 나의 '지금 여기', 내가 주의력을 발산하여 구성하고 있는 경험의 발생을 막거나 저해할 수는 없다. 즉, 미적 경험은 일차적으로 세계와 내가 맺는 주관적 관계에서 시작된다.

필자의 경험에 비추어 볼 때, 많은 일반 독자가 미학 저서들을 탐독할 시 가장 어려워하는 부분은 기존의 수많은 철학적 분석과 지식이 자신의 삶, 더 정확하게는 자신의 미적 경험과 무슨 상관관계를 지니는가를 결정해야 할 때인 것 같다. 한 가지 확실한 것은 미학 저서들이 우리 자신에게 의미가 있으려면 내가 경험한 내적, 외적 사실들 사이에 어떤 연속성이 있으며 이것이 나의 어떤 경향을 드러내는가를 먼저 질문해야 한다는 것이다. 만약 혹자에게 있어 이러한 질문이 필요하지 않다면 미적 경험은 분석될 필요도, 토론될 필요도 없다. 그저 홀로 향유하면서 느끼기만 하면 되는 것이며, 그렇게 하더라도 이 경험의 존재 이유, 강도, 지위, 정당성을 저해하는 것은 아무것도 없다.

그러나 앞서 말했듯이 셰퍼는 우리 스스로의 주의력 활용에 대한 사실적 분석(그리고 이러한 분석은 철학 없이도 가능하다)

이 삶으로의 '적극적' 참여에 대한 실마리가 될 수 있음을 시사한다. "그러나 짧디짧은 삶은 마땅히 치러야 할 대가를 요구한다."[20]

이러한 실마리는 이미 우리의 삶에서 일상적 질문들로써 선취되고 있다.

내가 오늘 아침에 **심취하여** 들은 음악에서 나는 어떤 연유로, 어떤 회상을 하며, 어떤 감정을 **몸소 느끼려고** 하였는가?

내가 나와 특별한 관련점을 갖지 않는 것 같은 삶 속의 아주 하찮은 디테일들을 **기억하는 이유**는 무엇일까?

나는 무엇에 눈이 돌아가며 왜 **눈에 밟히는** 것이 계속 생기는가?

내 옷장의 옷들, 내가 스마트폰에 캡처해 놓은 이미지들, 내가 소유하고자 하는 사물들은 **나의 가장 주관적인 삶**에 대해 무얼 말해 주는가?

지난번에 본 그 영화는 왜 **자꾸 생각나는가**?

20 본 번역서의 p.32.

나는 저 사람에게 왜 끌릴까?

내가 하는 일을 진심으로 좋아하려면 나는 어떤 태도를 갖추어야 하며 어떤 지적 활동을 해야 하는가?

이러한 질문들은 우리의 일상 내의 미적 사실들을 경험적으로 반영하는 아주 평범하면서도 비범한 질문들이다. 셰퍼가 미에 대한 모든 성찰은 경험된 사실들에 대한 성찰이어야 한다고 강조할 때, 거기서 암시되고 있는 사실은 우리들뿐만 아니라 미를 성찰한 모든 학자도 같은 심신의 능력과 조건을 타고났다는 것이다. 즉, 미를 연구하는 학자들 역시 미에 대해 의미 있는 말을 하기 위해서라도 자신의 미적 경험을 필히 우선적으로 성찰해야만 한다. 이러한 미적 경험의 내향적 성격은 신경생물학적 조건들에 의해 수행되며, 미적 사실의 발생은 이 조건들을 벗어날 수 없다.

그리고 셰퍼의 말이 옳다면, 우리는 미적 사실의 발생뿐만 아니라 예술(의도적 작품 제작의 실천)도 신경생물학적 조건들을 벗어날 수 없다고 보아야 할 것이다. 예술 작품은 예술을 위한 예술이기 전에 먼저 작가의 미적 행동들과 미적 사실들의 결과에서 비롯된다. 그러나 앞서 보았듯이 이러한 미적 사실들의 분석이 예술 작가가 어떤 내적, 외적 사실들을 거쳐 작품을 제작하게 되었는가를 만족스럽게 설명해 줄 수 있는가에 대해서는 매우 조심스러운 자세를 취해야 한다.

셰퍼가 대부분의 현대 분석미학 저자들을 따라 주장하는 바는, 예술에는 어떠한 신비하고 마술적인 요소도 존재하지 않는다는 것이다. 만약 그런 것이 있다고 주장된다면 그러한 주장은 누군가의 미적 근거에 의거한 주장일 수밖에 없다. 우리는 예술 작품을 경험할 때 그것을 어떤 초월적 의미를 가진 것으로 판정하기 전에 그것의 여러 특징과 그것에 얽힌 사실들을 먼저 인지해야 한다. 그리고 인지된 사실들을 바탕으로 작가의 의도에 접근해야 한다. 나아가, 예술 작품이 "예술을 위한 예술" 또는 순수한 예술이라는 이상 실현을 위한 주조물이라 주장된다면, 그러한 주장 '역시' 우리의 신경생물학적 조건들'로써' 가능해지는 미적 이상에 대한 서술이다. 거기서 "예술"이라는 단어는 그 작품을 있게 한 작가의 의도와 일련의 사실들과는 한 단계 멀어져 있는 가치 판단과 찬미를 위한 용어로 사용될 수밖에 없다. 예술 작품은 미적으로 경험될 수 있는 대상이지만 동시에 그것을 만든 우리와 같은 신경생물학적 조건들 아래 살아가는 작가의 의도에 따라 구현된 것이다.

우리(예술 관객)는 미술관이나 갤러리, 공연장, 길거리 퍼포먼스 등 모든 예술의 장을 방문할 때 두 가지 태도를 취할 수 있다. 하나는 예술 작품을 내가 경험하고 싶은 대로 경험하고 그것에 만족하는 태도이고, 다른 하나는 그 예술 작품을 체험함으로써 예술 작품을 만든 작가의 의도를 독해하려는 태도이다. 두 태도는 섞일 수도, 섞이지 않을 수도 있다. 양자 모두 각각 그 나름대로 한 개인에게 완결된, 그에게만 적실한 경험으로 이어질 수 있다. 그리고

그것만으로도 충분히 완전한 미적 경험이 될 수 있다. 셰퍼에 기대어 말하면, 이 중 어떤 태도를 취하느냐는 오로지 우리가 우리의 주의력을 어떤 목적을 가지고 활용하는가, 또는 어떤 목적을 가지고 활용하는 데에 익숙해져 있는가에 달려 있다고 보아야 한다. 이러한 관점은 현대 예술 작품들에 대한 관객의 경험에 있어 시사하는 바가 매우 크다. 왜냐하면 일반 관객은 대부분 저 두 태도 사이에 있기 마련이기 때문이다. 그러나 우리가 사실/사태의 분석에서 멀어진 인지 방식과 사유 방식에게 "작별"을 고한다면, 우리는 저 두 태도 사이를 더욱 명확한 이유를 가지고 누빌 수 있고, 그럼으로써 예술 작품들을 더욱 다채롭게 경험할 수 있다. 모든 인지 대상이 우리에게 미적으로 경험되는 것은 아니다. 즉, 모든 대상이 인지적 주의력을 활용할 만한 대상은 아니다. 그러나 동시에 우리는 미적으로 경험되지 않던 것을 미적으로 경험할 이유를 오로지 나 자신의 삶에서만 찾고 요구할 수 있다. 우리는 주의력을 미적이지 않은 대상에 활용할 때 최소한의 대가, 즉 "스트레스"[21]를 치러야 한다. 쉽게 말해 물리적 시간과 정신적 에너지를 소비해야 한다. "짧디짧은 삶" 속에서 "마땅히 치러야 하는" 이 대가, 소비가 나의 실제 삶에 의미가 있기 위해서는 선택을 해야 한다. 이 선택은 어려울 수도 있고 손쉬울 수도 있으나 분명 필요한 선택이다. 그 선택을 부르는 질문은 "나는 진심으로 무얼 좋아할 것인가?"를 묻는 질문이다.

21 Jean-Marie Schaeffer, *L'Expérience esthétique, op. cit.*, p.162.

아울러, 본 번역서의 출간을 가능하게 해 주시고 관심과 지원을 아끼지 않으신 세창출판사의 모든 분께 미약하게나마 감사의 말씀을 전한다.

<div align="right">

2023년 5월

손지민

</div>